陳啓泰──

著

向／雪──懷

中華書局

U0062088

人生如夢　朋友如霧

難得知心　幾經風暴

為着我不退半步　正是你

一九八五年

〈朋友〉

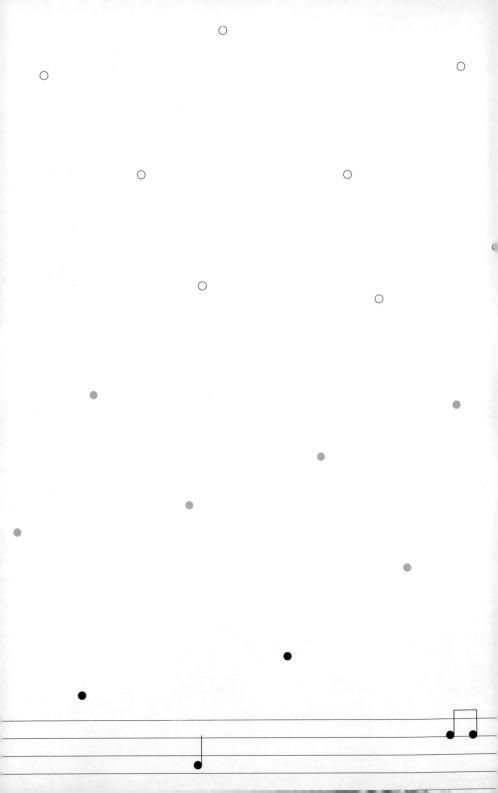

謹以此書獻給我敬愛的母親以及深愛的太太

「香港詞人系列」總序

毋忘初衷。十八年前拙作《香港流行歌詞研究》序言寫道:「研究香港流行文化是細水長流的工作。」當年因為九七回歸,香港文化漸漸為人重視。時移勢易,近年香港文化因為中國崛起而於學院再被邊緣化,在流行場域亦日漸褪色。跟紅頂白在所難免,於是不斷有人說香港粵語流行曲已死,甚至將之歸結到詞人的文字水平。本叢書希望借香港詞人專論,釐清流行歌詞的價值,也藉此延續香港流行歌詞研究這項細水長流的工作:「天空晴時,雷霆來時,它都長流。」著名歷史學家葛兆光曾以〈唐詩過後是宋詞〉為題,說明凡一代有一代之文學,認為若流行歌詞「多一些(語言)機智和(文化)內涵」,我們未嘗不可迎接流行歌詞的時代。既有語言機智亦具文化內涵的香港流行歌詞,可能是過去幾十年在香港影響力最廣的文類。

流行歌詞算不算是文學作品?這個問題一直同時困擾喜愛和批評流行歌詞的人。過去十多年我曾多次出席大大小小的官方非官方講座,可見流行歌詞還是有人關心,年輕人對流行歌詞很有興趣,但學院課程對此並不重視,學生們苦無機會

以流行歌詞為研究課題。不少有興趣研究流行歌詞的學生及研究生都有此憂慮：參考資料不足，流行歌詞欠學術認受性，以此為研究題目就恐怕事倍功半，最後寧願穩穩陣陣的研究唐詩宋詞，總勝冒險專論流行歌詞。近年不少詞人先後出版自己的精選唱片，明星級詞人更舉行「演作會」，二〇一五年我亦有機會協辦香港書展的「詞情達意：香港粵語流行歌詞半世紀」展覽，可見流行詞人相當受人重視。然而，文化產品的「合法化」過程牽涉複雜的論述機制實踐，首要的還是認真的研究。近年已有較多有關粵語流行曲的專著，但還是未見有系統的詞人專論。要推動流行歌詞研究，歷史整理、作家專論和文本分析都不能或缺，而除了論文和專書外，詞人系列也是「合法化」的重要條件。

「香港詞人系列」是多年素願，如今可以實現，我得感謝中華書局，特別是黎耀強先生的信任和推介。黃志華兄亦師亦友，多年來走過的歌詞路並不孤單，全賴他的支持和指導，謹此再表謝忱。要獨力承擔一整冊詞人專論委實不容易，本系列的作者在百忙中拔筆相助，對此我實在感激

不盡。諸位作者各有專精，學術訓練有所不同，行文風格和研究角度亦有差異。雖然作為叢書，但本系列並沒採取如評傳之類的統一格式，亦不囿於學院規範，寧可多元並濟，讓作者以自己的獨特角度探論詞人詞作。畢竟香港流行歌詞以至香港文化的特色，正在於其活潑紛繁。最後，且以拙作《香港流行歌詞研究》新版序的話作結：「時勢真惡，趁香港還有廣東歌。」

朱耀偉

二〇一六年六月序於薄扶林

序

阿泰，這位老友，很多人願意和他交心，因為他對人對事總極用心，也懂得聆聽心事，除了因為他是精神科專科醫生，更因為他是一個有心人。

二十五年前，當他仍是一個醫科生，已經是音樂發燒友兼作詞人，勞心勞力籌組「大專音樂聯盟」，並且聯合一批大學生的創意和力量，用原創音樂劇，來回應當時九七回歸前，社會的氛圍和矛盾；青春的心情和躁動。

在電台當了幾年 DJ 的我，有幸能夠參與其中，包括意念撞擊和台前演出，大家的音樂友誼便由此開始。而 Jolland 向雪懷的鼎力支持，也是十分關鍵，令音樂劇得以順利完成，阿泰亦因而與他亦師亦友。

細看此書，他們的深厚感情，表露無遺。阿泰對 Jolland 的熟悉，如數家珍：堅毅成長、開懷性格、人緣了得、情深意重；多才多藝、詞作過千之餘，台前幕後崗位也多不勝數。

其實，阿泰也很像他的恩師。除了行醫濟世為

懷，創作歌詞，也研究飲食烹調。近年，他更是劍橋訪問學人，在英倫分享對流行音樂的獨到見解，認真厲害。

因此，大家即將閱讀的文本，除了包涵 Jolland 的創作導賞論述，更有一些心理學及至精神分析等的獨特角度切入了解流行音樂。然而，深入淺出，妙筆生花，滿有人文精神，實在是一本不可多得的著作。

P.S. 阿泰，陳啓泰，並不是「百萬富翁」那一位。今天，希望大家好好認識和珍惜這一位。

黃志淙

自 序

古籍有云，「粵俗好歌」。（屈大均《廣東新語》）

回想，我真正開始認識流行音樂的時候，應該可以追溯到我的中學以及教會時代。

那時，不像現今的社會，大家都沒有太多的機會學習樂器；但當年有幸可以參加合唱團及歌唱小組的我，除了可以有機會認識到音樂外，也有機會唱唱歌、彈彈結他。

就在這段充滿好奇的青蔥歲月，與很多年輕人一樣，披頭四（The Beatles）、許冠傑、譚詠麟、小島樂隊、Beyond 等，都令我不知不覺間着了迷。

是他們巧合地唱出了我們的心聲？是我們不自覺地代入了自己？抑或音樂是能跨越時空的共同語言？

遇上了一個喜歡作曲的同學，竟然一拍即合。

我們開始在聯校音樂會比賽、表演以及自組樂隊

唱歌；也開始了創作自己的歌曲。

這樣說來，應該是音樂喚醒了我們的潛能，去表達自己吧！

我的填詞生涯，亦就此在沒有任何計算的情況下開始了。

那時還是一個講求品牌的年代，年少無知的我們誤打誤撞，竟然能夠在一九九〇年出版了第一首廣東流行歌曲（即李克勤《一千零一夜》大碟內的〈靜夜〉）；對於那時還是醫學生的我來說，音樂與廣東歌，始料不及，自此便成為我的第二人生。

然後，在那個轉變前夕的年代用音樂去見證社會，用歌詞談論人與人生，就是我的音樂理想。

接近三十年了，徘徊在醫學及音樂兩條截然不同的路徑，原來殊途同歸。

也是關於「人」。

在米蘭·昆德拉（Milan Kundera）一九八四年的經典小說《生命中不能承受之輕》（*The Unbearable Lightness of Being*）裏提到，相對於尼采（Friedrich Nietzsche）所述的永遠輪迴（Eternal Recurrence）以及隨之帶來的重擔之最重（das schwerste Gewicht），昆德拉認為我們的人生其實只可活一次，亦不可能在兩個不同的人生中分別活一次，然後互相比較，再去選擇那個認為較好的人生；這就是他所說人生的「輕」了。

無論如何，是「重」好，是「輕」也好，有沒有或是有甚麼選擇也好；人生，其實也不用想太多，總之要投入，總需要勇敢，總需要承擔。

事隔多年，高山低谷，柳暗花明，沿途遇到的人、事、時、地，我總是衷心感激。

陳啟泰

目錄

前 言

廣東流行歌曲（Cantopop），從一九七〇年代初開始，已有超過半世紀的歷史了；但相比人類近代一萬年的歷史，這只不過是一剎那的事。

從七百萬的香港人口，延伸到近一億人說廣東話的華人社區，然後流傳到世界各地；這種幾乎是瞬間爆發的滲透力。

縱使是一剎那，也是無遠弗屆。

其實，廣東歌自古已有，本來就是源自民間的民謠心聲；就像廣東家常菜一樣，一種自家味道，一份細說家常。

它一直存在於民間，亦不斷地衍化；隨着文化、口味、社會、經濟、科技等的改變，廣東歌從民間的生活日常，轉型為有利可圖的生意，再提升成為殿堂裏的綻放奇葩，再成為被追捧的文化潮流。

不過，萬物也有成住壞空，已演變成為流行文化的廣東歌應該也不會例外。

那麼，廣東流行曲會否只是曇花一現？

無論答案將會是甚麼，意想不到的，就是進化到千禧年的人類，現在心中竟突然若有所失，不知所以。

正當我們面對世界上前所未有的瞬息萬變的同時，大家也不禁暗暗撫今追昔，目送着人類上世紀的黃金時代遠去。

有時，當聽到與我們一起成長的廣東金曲，除了難掩心中興奮外，大家也不禁暗暗互訴唏噓，慨嘆廣東流行曲的盛世風光不再。

如此看來，對於我們來說，流行曲並不只是表面的那樣簡單及顯淺，廣東歌亦不只是休閒消遣的商業產品。

因為，創作人總會用自己的初心去寫下打動別人的作品，我們亦會從歌曲中感到認同、受到感動並且找到共鳴；所以，某些廣東流行歌曲，其實可能已在不知不覺間，在我們的心底及記憶佔據

一個不可磨滅的位置。

很多時候，當人感到可能快要失去其實早已經漸漸被遺忘的人或事的時候，曾經有過的共鳴及間有迴響的回憶，又會及時在腦海重現。

可能，真的要透過一些歷練，輔以一輪提示，還要加上一番檢視，我們才會真正了解及弄清楚一些自己不自覺但確實存在過的事情和關係。

我們與 Cantopop 應該亦如是。

其實，一起重新了解廣東歌，除了可以讓我們認識廣東流行作品的由來及意義外，更可以讓我們回到那個年代，重新檢視那一個自己及那一段經歷。

至於，對千禧後出世的年輕人來說，接觸 Cantopop，除了是爸爸放在車上偷偷播放的陳年 CD，或是媽媽在廚房裏忘形高唱的手機歌單，又或是網路上的二次創作外，也可以是一次介乎「流行音樂博物館」與「當代文化體驗館」的導

賞體驗。

亦唯有透過接觸與欣賞，他們才能夠承先啟後，繼往開來。

雖然廣東流行曲始終是一種商業流行文化，但是它所涵蓋的，一方面，可以從人文風景、生活文化、社會現象去到世界潮流，而另一方面更可以直達我們心靈及精神的深處。

因此，我相信，在一個高度專門化（Highly Specialized）的千禧世界，近年學術界日益提倡的跨學科研究（Interdisciplinary Study），在這個多元的情況下，就派得上用場了。

這一本書裏，筆者會從音樂、文化、社會、歷史、心理以及精神科等的角度，深入淺出，在廣東流行歌的天地遊走一遍。

如此一來，我們更有可能為自己及別人的經歷重新找到箇中意義。

而在芸芸的廣東填詞人中，向雪懷是一個音樂圈跨界別的人。

我們相識於一九九〇年，一個不知天高地厚的填詞界新丁，遇上一個音樂圈大名鼎鼎的填詞人。

雖然大家當時的身份及地位不同，可能因為大家都是順德人，我們也順着緣分，漸漸建立起友誼。

記憶中，他沒有找過我寫商業作品，也沒有正式教導我寫作歌詞；但他的意見及處世經驗，總是令我獲益良多。

他也曾幫助我們當年一眾的年輕音樂人實現音樂夢想。

隨着時光流逝，我們的家人，也成為朋友了。

這就是所謂的「亦師亦友」吧！

向雪懷的作品，涉及的範圍，除了他最拿手的愛

情歌曲外，其實還有其他不太被留意的題材。

他的歌詞，可算是香港八九十年代的其中一幅流行文化浮世繪。

透過深入了解他的作品，除了可以認識他這個人，更可以回到那個時代、那片地，看見某一個自己。

這就是廣東流行歌曲與我們始料不及的關係，以及流行文化意想不到的威力了！

第一章

不向雪懷 談

在這一本關於向雪懷及其詞作的書，首先，我們暫且不談我們的主角向雪懷。

不談人，因為我要先談一段時、一片地，與一些事。

有人可能覺得這是一種故弄玄虛的賣關子。

不過，只要細心想想，時、地、人、事，從來都是人類在世界裏活動的基本單位，而且更是互相影響、互為因果。

說到底，人，在某時某地，才會發生某些事。

設身處地

因此，當我們要去深入了解一個流行文化創作人及其作品，當然需要知道箇中背景（Contextualization），即是所謂的那時那地、前因後果、上文下理，才可以更接近真實地明白那一個人在當中的處境、感覺、思想、動機與行為，以及其作品背後的意義及道理。

以現代數碼化的技術術語來說，沒有先來個甚麼「背景設定」，「人物設定」及「物件設定」便往往會流於平面膚淺。

事實上，透過這一種「設身處地」，去了解一個既陌生又熟悉的人，甚至試着代入自己，我們會對向雪懷及他的歌詞有更深的認識。

所以，只有將整個有關廣東歌的背景及時代刻劃出來，我們才能夠真正認識這個伴着我們一起成長但又素未謀面的流行文化創作人，以及他那些仍然耳熟能詳又或早已是滄海遺珠的作品。

再見自己

除此之外，對於我們自己，這應該還有多一個深層的意義。

因為，透過不同形式及程度的仿同（Identification），我們更可能在那個已經遠去的黃金時代裏找回自己的影子，

甚至更可能把自己的影子再重新投射（Projection）在這個前所未有的後千禧時代裏。

從尋找集體回憶，不經意間，也可以漸漸釐清個人意識。

即是說，透過重返那些廣東歌的時、地，然後記起一個人、一些事，我們可以一起重新經歷那個漸漸朦朧的黃金年代，以及重新看清楚當中的那一個自己。

集體流行文化考古

而對於從未經歷過那個黃金年代的年輕人來說，這一次「集體流行文化考古」，亦能令他們更加了解上一代及那個時代，繼而再由他們成為開創下一個時代的新一代。

人生的主題曲

甚至，有時我們人生裏某一些重要的時刻，都會有某一首廣東歌主題曲；例如某年失戀的時候，會在耳筒裏重複聽某一首失戀的慘歌，又或還是熱戀的那年，曾和她或他在 K 房裏每晚重複合唱某一首經典的合唱歌。

心理學上，這種關聯是一種配對聯想（Paired Association），屬於制約（Conditioning）的其中一種；即是某個時候自己的狀況與某一首歌，超越時空地聯繫上了。

就算多年之後，每當我們偶然聽到那一段前奏，往事就會原原本本地湧現在腦海，而那時的感覺又會再次湧進心頭。

這樣的情況，我相信不少人也可能在人生裏某個突如其來的時刻經歷過；這更是一種我們個人與流行音樂始料不及而又深刻持久的聯繫。

溯流追源

其實，我們在世界一切的經歷，包括音樂與歌曲，都可以追溯到終極的大腦活動。

學術研究更顯示，音樂與我們內在的情緒與心靈等不同範圍，實際上有着不同層次以及千絲萬縷的關係。

雖然，腦神經科學（Neuroscience）告訴我們，人類的音樂經驗，本質上，只不過是我們從耳朵接收到的外在刺激（External Stimuli）觸發了大腦內相關神經元（Neurones）的一連串神經活動（Neural Activity）；然而，這些看似「漫無目的」的神經活動，卻竟然能夠穿越世界的時間及空間，牽動我們的情感與思想，漸漸，發展出一種貫通文化與生物的深層意義。

由此可見，廣東歌、向雪懷與我們，有着比想像中更加長遠深刻的聯繫。

緣起，就讓我們遊覽那一個「流行曲之初」。

流 行 曲 之 初

Cantopop 一詞，字源（Etymology）的歷史很短，實際上只有半世紀。

這個英文的鑄造名詞（Coined Term），其實來自上世紀七十年代末著名的美國雜誌 *Billboard*（告示板）裏 Hans Ebert 的一篇文章。

不難聯想，當日這個英文字的合成，應該是來自 Pop 一詞。

而所謂 Cantopop，即是指 Pop in Cantonese（廣東流行歌曲）。

至於 Pop 這個詞，卻是二十世紀中的一個新名詞，出處明顯來自 Popular（流行）一詞。

讓我們再進一步尋根究柢，英文的 Popular，源頭是拉丁文 Populus（即人們的意思），以及 Popularis（即屬於人們的意思）。

由此可見，Popular Music，即流行音樂，應該是一種屬於人們的音樂。

流行音樂創世紀

至於有關流行音樂的歷史，可追溯早至十九世紀末。

而在更早的時間，由十七世紀開始、席捲全球的工業革命，在短短的兩個世紀裏，衍生了一眾中產階級；他們有品味及需求，亦有能力去消費娛樂。

這個龐大的消費市場逐漸成為日後流行音樂發展的主要推手。

在差不多的時候，十七八世紀的啟蒙運動（Age of Enlightenment），更釋放了全球人類的思想及情緒，前所未有地在世界上形成不同的主義及意識形態。

到了十九世紀末，第一次世界大戰前夕，全球的政治生態

更有着微妙及蓄勢待發的變化；尤其是殖民主義的興衰，帶來了前所未有、跨越民族的文化衝擊，當中當然包括音樂文化。

同時，科技的進步，亦令音樂能從以前的演奏廳、俱樂部等實體表演場所，透過那時屬於新發明的唱片、留聲機及大氣廣播，被傳播得更廣更遠。

漸漸，音樂更成為一門有利可圖的生意。

就在這個歷史上因緣際會、九星連珠的時刻，人、民生、思潮、社會、科技、文化、經濟、政治互相推進，把人類的流行文化推至另一個高峰。

而自古一直流傳在民間、抒發人心的民歌（Folk Songs），以及主要是接受權貴委托而創作（Commissioning）、躋身大雅之堂的藝術音樂（Art Songs），就隨着這個千載難逢的時代，逐漸演變出現代的流行音樂（Popular Music）。

後來，經歷了兩次慘痛的世界大戰，地球上很多地方千瘡百孔、百廢待興。

上世紀中期的美歐流行音樂工業，基於各種商業的因素及考慮，把一般會有約十分鐘的流行音樂樂章，例如爵士樂，精簡為數分鐘的特定流行歌曲模式（Pop）；而歌曲的風格（Genre）更趨多元化，更發展出當時得令並成為主流的搖滾音樂「Rock n Roll」，或稱為 Pop Rock。

貓王（Elvis Presley）與 The Beatles 等人，就是當年前無古人的先驅，然後在短短幾十年間，成為後無來者的經典。

他們的自我不羈及自由奔放，同時也從固有的建制及傳統中解放了戰後嬰兒潮（Baby Boom）一代；意想不到的是，他們竟然成為年輕人追求自我及身份認同的領軍人物。

當年亦有較傳統的人士批評他們對年輕人帶來不良的影響，甚至成為資本主義的商品。

不過，歷史似乎證明，他們只不過是引起了當時早已不甘安穩、蠢蠢欲動的青少年的共鳴罷了。

當中，一些帶有社會性的流行音樂，在思潮起伏的戰後初期，甚至成為推動各種不同社會運動的工具。

隨着嬉皮士（Hippies）及迷幻文化（Psychedelia）的出現，流行音樂更催化了大型的社會運動，如打正旗號追求愛與和平（Love and Peace）的胡士托音樂節（The Woodstock Festival）等。

而另一方面，一些已經成為主流的流行音樂巨星，卻反其道而行，加入一眾反文化（Counter Culture）的行列，例如卜‧狄倫（Bob Dylan）及約翰‧連儂（John Lennon）這些一代巨星。

他們在當年反越戰的歌曲，如 "Blowin' in the Wind"、

"Imagine"等，感動了追求烏托邦的年輕人；到了今時今日，仍然歷久常新。

奈何，地球在轉，處境常新，人性沒變，歷史任務未完；它們繼續要為人類及世界提醒「愛與和平」的大道理。

其後，隨着流行音樂席捲全球，Pop甚至成為了現代流行藝術及文化的代名詞，如Pop Art及Pop Culture。

細心想想，試問當初有誰能估計到，原來被視為膚淺、世俗及基層的流行音樂，能在短短數十年間，突破了語言、地域、文化及政治的界線，繼而取得了前所未有的全球商業成功，更為大眾傳媒、流行文化、意識形態，甚至身份認同方面帶來無遠弗屆、意想不到的改變及衝擊。

而在世界上的不同地方亦陸續出現不同的Pop Music，如J-Pop（日本流行音樂）、Cantopop（廣東流行音樂），以及千禧前的K-Pop（韓國流行音樂）。

廣東歌興衰

至於廣東流行歌曲的根源，坊間有很多說法，很多人都會說主要是來自粵曲、流行的文學，加上西方的音樂；但要追溯香港的本土音樂，有人會認為包括源遠流長的蜑家鹹水歌、客家山歌、圍頭歌謠等。

時至第二次世界大戰後的香港，除了中西融合外，其實有更少被提及的南北互動，形成了獨有的多元文化。

四方八面的人，背負着不同的背景，為着不同的原因，長途跋涉，攀山涉水，來到南方這一塊福地；無論是為了建立家園，還是暫作棲息，大家都會互相尊重包容。

當時香港的小市民，可以負擔得起的娛樂，就是入戲棚聽聽粵曲，在茶樓聽聽小曲，又或是入戲院看看粵語片，以及聽聽當中的粵語歌曲。

升斗市民，所費無幾，道出心聲，一舒悶氣。

不過，有些人卻始終視之為不能登大雅之堂。

後來，經過六七十年代的社會運動，戰後香港人的自我身份及意識形態漸漸形成。

在一九七四年，經過各方多番努力，中文獲承認為香港繼英文後的法定語言，是當時港英政府一個重要的肯定。

就在這個充滿改變的時代，時移勢易，廣東歌漸漸從被視為屬於市井的小曲，超越了國語時代曲及歐美流行歌曲，成為香港的主流流行音樂。

究竟這是因為時代的進程，是語言文化的衍化，是商業的考量，還是香港人自己的選擇，答案莫衷一是；但確定的，

就是人應該會用最直接的方式唱出心中所感、腦中所想。

在香港人來說，最直接的表達當然是用廣東話唱歌了。

其實在發展心理學（Developmental Psychology）裏，嬰孩的發展有一段叫做關鍵時刻（Critical Period），即是身體重要器官及功能發展的一段重要而不可錯失的時刻；在那時候聽到的廣東話，記載在神經元裏，應該就是我們以後最直接的話語。

其後，八九十年代，隨着社會的穩定和經濟起飛，娛樂事業日趨蓬勃，本土流行文化百花齊放，加上電影業、電視業及廣告業的推波助瀾，廣東歌更造就了每年約二十億的收入，亦影響了全球華人的流行文化。

可是黃金的四分一世紀過去，好景不常。

九十年代後期，隨着創作人才的青黃不接，盜版的日益猖獗，國語歌的重新崛起，以及卡拉 OK 的興旺意外地導致大量過分公式化的 K 歌創作，廣東歌竟然不知不覺地踏入了分水嶺。

唱片業收入驟降，從一九九七年的十七億元在十年間跌至五點六億元。

正如前輩黃霑博士在他的博士論文裏預計，廣東歌可能會走進窮途。

廣東歌其後

然而，我相信，人類的文化，總會有自己的衍化，最後也會有自己的出路。

流行文化，應該亦如是。

但先決條件，一定是從心出發、深耕細作、努力不懈、感動別人。

就像著名生物學家理察德 · 道金斯（Richard Dawkins）於一九七六年在他的第一本書《自私的基因》（*The Selfish Gene*）中提出迷因學說（Meme Theory）。

「迷因」（Meme），是人類大腦中的觀念，可被視為文化的繁衍因子；與基因一樣，也可經由複製、變異與選擇的過程而衍化及流傳。

與生物的進化論一樣，文化的種子，始終會經歷物競天擇、汰弱留強，繼續用另一種形式存在下去。

雖然現代流行文化總離不開商業考慮，沒有可能那麼純粹，亦常帶着不同的動機及不同的計算；但總會是由心出發，平易近人，貼近生活。

人們、創作者及市場，更會在有意無意之間，亦會在意識（Consciousness）及潛意識（Subconsciousness）裏，將

每日在身邊耳濡目染的流行文化，循着某一種方向與規則，用不同的方式衍化及流傳下去。

就算原屬商業流行文化產物的廣東歌，我相信也應該不會例外。

事實上，從商業的角度看來，近年全球音樂銷售正從持續的跌勢中慢慢回升，當中最大的動力已從實體音樂變成了數碼化音樂（尤其是網上串流音樂）。

這已經是流行音樂銷售模式轉型的一個大趨勢；亦令快要壽終正寢的流行音樂可以繼續生存及繁衍下去。

至於廣東歌，且看今次能不能成功轉型，繼而再次走出困境。

當然，廣東歌能否絕處逢生，最重要的因素，還是廣東歌本身的質素。

只有能摸索出一個承先啟後的創作方向，並能夠繼續追上外國的製作水平，才可以令大眾尋回久違了的全城共鳴及驕傲。

無論如何，這些年來，不少廣東歌一直在唱出我們的心聲，也記載了我們的意識形態，甚至影響某些價值觀，以及替我們界定了某些身份認同。

回看那些年，浪奔浪流，潮起潮落，廣東歌的潮流，不知不覺，從零星的水點匯聚成大大小小的支流，然後成為主流，滋潤着全世界有中國人的地方。

詞海無岸，後浪推前浪，淘盡多少「詞筆達意」的創作人。

詞來的春天，寫我其誰。

向雪懷，就被視為廣東流行曲填詞人的第二浪。

好了，台上燈聲俱備，台下觀眾到齊。

言歸正傳，我們的主角，正式出場了。

向雪懷，原名陳劍和，英文名 Jolland Chan，祖籍順德，出生於一九五五年的香港。

那時，戰後的香港百廢待興，但也是機會處處。

基於各種相對的優勢，四方的人潮相繼湧入。

文化從殖民地的中西互融，漸漸加上中國人的南北互通；縱橫交錯，前所未有，成為了一種獨特的多元文化。

原居民，加上新移民，維港兩旁，獅子山下，大家建立了一個新的家園；為了生計，忙於生活，不知不覺間，竟能寫下了段段的香江名句，擦亮了閃爍的東方之珠。

無論是過客，還是落地生根，彼此也能互相包容、互相照應，為了一個更好的明天努力。

由零開始

出生及成長於擠迫的劏房，與很多其他香港第二代人一樣，向雪懷生長在物質缺乏但人情從不缺的環境下，與四個弟妹一起長大。

他的爸爸曾經打過仗；居安思危，耳濡目染，他也特別懂事。

雖然年紀小小，身為長兄的向雪懷，為了要減輕爸爸媽媽的辛勞，負起了照顧弟妹的責任，也要做好「大佬」的榜樣，因此比其他小朋友更加早熟。

而他最小的妹妹就曾經對我說，她最尊敬這個自小已特別愛錫及照顧她的大哥。

從小開始，大家都是由零開始，他明白到世上沒有甚麼是理所當然；若要得到，他知道總要為自己爭取。

縱然要努力自己爭取，他也學會怎樣與別人相處，漸漸磨鍊出一套做人處世之道。

縱使暫時擁有的不多，他也能學會珍惜感恩。

還是年少，從未試過擁有，便不會怕失去了。

他不怕被人小看，因為他自小也不會小看自己。

像很多第二代香港人一樣，這些當年十分普遍的早期困難，漸漸培養了他以人為本、努力堅忍、靈活變通的特質。

窄房的遠景

自有記憶開始，在上世紀的五十年代，他已經住在彌敦道上；一家人，擠在旺角一個狹小的唐樓劏房。

雖然當時的居住環境不太理想，但個子小小的他，踮着腳尖，勉強也能從家裏的窗戶，一睹那些年由港英政府舉辦的英女皇壽辰慶典巡遊。

那一天，霓虹招牌下，林蔭樹影間，一行齊整的巡遊隊伍，兩面夾道歡迎的市民；這一個對很多人來說已經失去細節

的朦朧情境，他至今仍記憶猶新。

但說到家裏的境況，不難想像，每一家，每一戶，都像沙甸魚般不自願但沒有選擇地被壓迫得貼貼服服；莫說私人空間，有時甚至連基本的私隱也沒有。

原本已不太大的唐樓單位，一分為多個板間房，而房與房之間，就是簡陋的木板，再加上木板上面互通的「公共空間」。

所以，屋中整日都是鬧鬧哄哄的，而他就是在這樣的空間裏長大。

雖然人情味可能會更濃厚，但亦更容易發生爭吵。

耳邊，不時也傳來各地方言的大混戰。

撐不住，就要透透氣、吹吹風。他也特別喜歡爬上唐樓的天台，細看天台的風光。

抬頭一看，才發現一群人外人，一片天外天。

那個時候，旺角的唐樓天台，不說不知，其實就是一個隱世的地道廣東文化舞台。

左穿右插，穿梭在無數的天線及廣告牌之間；有些人在天台教授功夫，有些人在天台排練粵劇，也有些人在天台包

辦筵席、舉行婚宴。

向雪懷現在說起，回憶裏，這些就像《葉問》電影系列及《新不了情》裏描寫的昔日香港。

街坊街里，各藏絕技，五湖四海，共冶一爐。

那時，天台對充滿好奇心的他來說，就是一個大觀園；有時看得興高采烈、大笑大叫，有時看得屏息以待、聚精會神。

不知不覺，年少的他開始對人與世界產生了特別的好奇心，繼而再發展出日後特別敏銳的觀察力。

潛移默化，他也開始對廣東及香港的地道文化產生了濃厚的興趣。

詩詞初體驗

快到十歲了，好不容易，他父母用了在當時為數不少的兩萬元，才買到黃大仙竹園邨的一個木屋劏房。

雖然同樣都是住在劏房，地點上，他卻從九龍的中心地帶搬到九龍的東面。

為了上學的便利，他亦從位處何文田的九龍婦女福利會李

炳紀念學校轉讀了黃大仙的佛教菩提小學。

現在轉校可算是大件事，但在當年的時勢來說，有書讀是最重要；所謂「逐水草而讀」，剩下的就考自己的適應能力了。

新學校的中文老師，原來也格外注重中國文化的傳承，學生年紀小小就被要求背誦唐詩宋詞；雖然有時仍流於不求甚解，向雪懷總算對韻律開始有些認識。

那個宗教環境，亦令他接觸到佛教，開始了與佛的緣分。

時日如飛，無驚無險，又到小學畢業了。向雪懷憑着五分聰明、兩分勤力、三分運氣，考上了當時開校不久的九龍工業學校。

自我的成長

雖然不是一線的名校，他的母校卻吸引到不少當時來自各區基層家庭的莘莘學子入讀。

良好的校風，上進的同學，委身教育的校長，激發了他的內在潛能，也令他吸收了各種知識，逐漸在自由的歲月裏無拘無束地成長。

雖然學術成績並不是特別出眾，但是他的自信心、才能及

社交能力，卻得到悉心培養，這成為他日後成功的主要基礎。

說到當時的課外活動，當然少不了與同學相約竹戰，他們亦會三五成群去深水埗北河戲院觀賞不同種類（及尺度）的電影；他的街頭智慧，以及對外國流行文化的接觸，也是在這個時候進一步發展的。

而陪伴他一起成長的同學，雖然現在已經置身不同的社會階層，對當年的年少往事，他們依然津津樂道。

而較鮮為人知的，就是原來向雪懷中學的時候，除了對中文開始發生興趣外，他更醉心舞蹈訓練。

那些年，一班讀男子工業中學、開始鬍根滿面的學生去參與跳舞課外活動，例如現代舞等，簡直是難以想像。

而他說當年參與的主因，是為了矯正自己的脊柱側彎；剛巧學校有一個熱心推廣舞蹈的老師，所以他便主動提出加入。

這也可算是用心良苦了，幸好最後亦算奏效。

多年之後，他仍然能挺直腰桿。

他常說舞蹈是以身體語言去表達自我；用心鑽研，融會貫通，這亦為他日後用文字去表達自己奠下基礎。

說到對文字的追求，每當靜下來，他最喜歡上圖書館。

不需分毫，便能在文字的海洋暢泳；合上眼睛，更能跨越時空，與騷人墨客神交。

潛移默化，他對文字的敏感度與日俱增，有時亦會學着寫寫新詩，為他日後填寫廣東歌詞埋下了不可或缺的伏線。

但有關他那種幾乎是無師自通的文字創作力，我曾經不只一次問他的創作力是從何而來，而每次向雪懷都很認真地想了良久，卻始終答不上。

這其實是去了解一個創作人的最基本問題。

當然，標準的答案，就是天生的潛能，受到適當後天的激發，諸如此類，而通常當時人更會說不知情，只是天生就是特別喜歡創作；似乎向雪懷也是其中的例子。

真是拿他沒辦法。

小伙子奇遇

中學畢業後，向雪懷的爸爸突然因為肝病過世。

事出突然，他一方面要擔起一家的生活，幸好在替隔壁公司打工的同學的介紹下，進入了寶麗多（即後來的寶麗金）

接受訓練，成為錄音室技術員，即俗稱的「藍褲子」；另一方面，他進入了當時的理工學院，修讀電子工程文憑。

這個時候，就是他以後音樂事業的萌芽期。

對出身窮家而沒有連帶關係的小伙子來說，這實在是個千載難逢的機會。

一方面，他能接觸到尖端的錄音室工程技術，亦能實踐從書本學到的電子工程理論；另一方面，他更有機會接觸到當時得令的音樂人、歌手及監製，對當時還是新興的廣東流行歌曲創作產生了從前不敢想像的興趣。

他仍然記得，他第一首用來學習寫詞的廣東歌，就是盧國沾先生為葉振棠所寫的〈戲劇人生〉。

所以他也暗裏視他為自己的老師。

一次因緣際會下，在錄音室工作時，他膽粗粗替許冠傑的一些歌詞作了些意見，並獲得採用，他的才華便開始受到注意。

這樣說來，許冠傑可算是他的伯樂了。

加入填詞人行列，應該是一九七八年的事。

而他第一首填詞的作品，其實自己也記不清楚，因為填詞

的年期及出版的年期有時會有所不同；據他記得，應該是泰迪羅賓的〈惜光陰〉或是陳秋霞的〈夢的徘徊〉。

七十年代尾，在當年填詞的圈子，其實已經是高手林立了；前輩如黃霑、盧國沾、黎彼得、鄭國江等，已漸漸替現代廣東歌詞奠下一個鞏固的基礎。

那些年，一個無名小子要闖山名堂，就算有真材實料，也是殊不容易。

有了第一個機會，可以是因為幸運。而接續下來的測試，就是能力的考驗了。

那時香港流行樂壇從入行到成功的模式，還是一個三角形（Triangle Shape）的模式（圖一）。

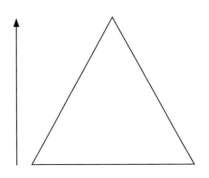

圖一：三角形的成功階梯

在三角的底部，是最寬闊的一個部分；入行的人，躋身在這個初階，有些是學徒出身，有些是參加比賽入行，也有些人因為關係才可以晉身有關行業。

而那時向上的階梯也是相對流動的，憑着能力、鬥心、人和，再加一點運氣，有潛質的人總有攀上三角頂尖的機會。

當然，過五關，斬六將，能攀得上頂尖而又不跌下的，只佔極少數。

向雪懷就是其中之一。

「向雪懷」由來

而有關「向雪懷」如此詩意筆名的出處，在不同的訪問中，他不諱言來自他的初戀女友叫阿雪。

在向雪懷的成名作〈雨絲・情愁〉（譚詠麟主唱）裏，「一絲奢望／但願你開窗發現時能明瞭我心」裏面的「她」，就是阿雪了。「向雪懷」這筆名背後的意思便不脛而走了。

現在已貴為老爺的向雪懷仍繼續沿用這個筆名，他忠於自己的性格可想而知。

至於英文名，很多人都知道他叫 Jolland，但遍尋也不知其出處；每當大家百思不得其解，他只是笑說，這是「左輪」

的譯音罷了。

詞海掀浪潮

在向雪懷開始幾年的廣東歌詞創作裏，他大多是用自己的初心加上對文字的感覺在音符上寫上歌詞；作品雖然難免帶點青澀的少年滋味，但也滿載難得的清新熱誠。

要增值自己，除了唐詩宋詞、古典文學，他也喜歡把各種宗教及勵志書籍作為自我修養的秘笈。

不說不知，除了自己信奉的佛教的書籍，年輕的向雪懷也會不時在油尖旺的基督教書樓「打書釘」，從而吸收宗教與人生的智慧。

不久，到了八十年代初期，過了蜜月期，好景不常，風高浪急。

所以，他遍尋中國詩詞歌賦，集齊當時十成的功力，再加上從文言去到白話的獨家創作，終於寫下了鄧麗君的〈東山飄雨西山晴〉。

面對當年全球華人的首席女歌手，要締造另一篇經典，向雪懷這次總算過了關。

就在這個時候，因某些原因，他毅然辭去寶麗多錄音室的

工作，轉投香港大學土木工程學院從事技術工作。

當理想受到現實的洗禮，在填詞界還在摸索階段的他，心知是時候需要作出突破，否則便很容易遭到市場淘汰。

而一九八二年譚詠麟的〈雨絲 · 情愁〉，就是他在入行數年後一舉成名的代表作了。

數年後，他放棄了當時在香港大學的工作，以及有望進修成為工程師的前途，獲寶麗金邀請回巢出任監製，以及成為藝人經理，全身投入廣東歌的行列。

他彷彿是從安穩中再去自我挑戰，從理性的世界全身回歸感性的國度。

就是現在我們常常說的，跳出自己的舒適區（Comfort Zone）。

從一九七八年開始，向雪懷創作了超過一千首流行歌曲，而不少在當年是金曲，今天是經典。

而在芸芸填詞人當中，向雪懷有一個很獨特的背景：就是除了填詞人的身份，他在音樂界還擁有不同的身份，令他的作品更能貼近市場的需要及滿足觀眾的期待。

其實從八十年代開始，向雪懷已經是香港首屈一指的唱片監製。他以陳劍和的原名，為徐小鳳、黃凱芹、黎瑞恩、

湯寶如、周影等擔任唱片監製，打造了處於不同階段歌手的歌曲。

其中，黎瑞恩令人刮目相看的成功，他今天仍津津樂道。

其後他更以寶麗金藝人經理的身份，為香港流行樂壇打造一個又一個的實力歌手、天王巨星。

差不多在同一時期，他更擔任不少公職，例如成為香港作曲家及作詞家協會（CASH）的副主席，為同行及公眾在流行音樂推廣上出一分力。

時至一九九七年，他更獲邀成為 BMG 唱片公司的總監，令他的事業創新高峰；他更提到，當年初出道的周杰倫從台灣被簽到香港發展的時候，有人不太看好，但他卻看得出此才華滿溢的小子絕非池中物。

其後，向雪懷突然停止廣東歌詞的創作。今天說來，他竟然謙稱自己已沒法將廣東歌詞填好。

這是客套話罷了。

其實，近年他開始活躍於不同的生意，向雪懷說，六十歲後，也可以是創業的時機。

近年，他也間中接受不同界別的邀請，技癢便露一兩手。

第四章

我 手 寫 我 心

始於神經

在寫作的過程中，位於思想源頭的意識及潛意識，就像
匯聚於高地的點點滴滴，透過萬川成河般的神經元網絡
（Neural Circuits），沿着萬有引力般的創意（Creativity）
牽引，滔滔不息地湧向我們的指尖，最後化成為不同的文
字及符號組合。

萬法歸宗，簡單來說，文字就是思想的表達，而思想，就
是腦部活動的結果。

雖然在日常的寫作中，主要會是我們的意識在自我表達，但很多時候也會是潛意識暗地裏在作祟。

根據佛洛伊德（Sigmund Freud）的精神分析理論，人類總會在不經意的時候泄露了潛意識的秘密，例如是透過口誤（Slip of the Tongue）或夢境（Dream）。

在差不多的時間，亦即是二十世紀初期，超現實主義（Surrealism）也漸漸在歐洲抬頭。其中一件他們提倡的，就是自動寫作（Automatic Writing），其實是一種自我壓抑意識以求去到潛意識的寫作方式。從精神科的角度，這可能是一種解離狀態（Dissociative State）。

在現代寫作的手法裏，其實也有一種叫做意識流（Stream of Consciousness）的方法；作者會透過文字，將自己不同層次的意識透過創新的風格表達出來。

如此這些，都是透過某種的自我表達（Self-expression），將自己的意識及潛意識用某種形式表達出來。

寫作，其實就是人類有了文字之後，其中一種最重要的自我表達；除了我們能意識到亦觸及到的意識層面，還有潛意識及其他層面的表達。

一筆一劃，一字一句，深耕細作，起承轉合，不知不覺地成為人類腦部內在活動的記載。

十八世紀法國博物學家同時也是啟蒙時代作家的喬治・路易・勒克萊爾（Georges-Louis Leclerc），即人稱的布封伯爵（Comte de Buffon），就曾道出如此一句觀察入微的至理名言：「風格即人（Le style c'est l'homme même）。」

所以，在某程度上，作者與讀者之間的交流，往往是「來看一遍作品，能看見一個人」。

有時，甚至連作者本身，也會從自己的作品，把被隱藏了的自己看得更清楚。

而所謂的創意，根據腦神經科學研究指出，就是一連串大型、流動包含不同部位的腦部動態。

創意的運行模式，大概是透過我們包括認知及情感的知識範疇（Knowledge Domain），加上包括自發及刻意的資料處理（Processing Mode），兩者互相交流操作。

而主要的始作俑者是前額葉皮質（Prefrontal Cortex），它與不同腦部的位置在相聯，將我們的記憶，以及內在與外在的經歷重新整理，讓我們能從中尋找更深入的意義，從而創造一些更有趣的表達。

至於相關歌詞的寫作，無論在遠古的部落音樂（Tribal Music），或去到近代的民間歌曲及藝術歌曲，都是馳騁於音符及文字之間的自我表達、甚至是故事流傳。

發自初心

不過，流行歌曲的填詞，卻是十九世紀末到二十世紀在社會改變及經濟發展的催生之下出現，實際上是一種商業化的短篇流行文學音樂創作。

所以，流行歌詞中的自我表達，從來不可能是那麼自我及純粹。

儘管如此，雖然流行歌詞創作受着社會潮流及商業考慮的影響，不過我相信有些作品的主題、想法，以及遣詞用字，某程度上也會反映填詞人心裏的想法。

這就是所謂寫作人的初心。

其實，對於想加入流行歌詞創作行業的年輕人，先決條件，就是必須對文字及音樂有熱誠，以及對自己有初心。

某程度上，這是一種始於自我經驗的商業創作。

然後，身經百戰，千錘百鍊。

好好地學習，把一種感覺、一個意念、一些生活，又或是一個故事，用大約二百字的文字乘着已經寫好了的音符，用生動有趣的方式、感人肺腑的筆觸表達出來。

試試練習，合上眼睛，在心裏設一個主題，在腦海裏打撈

一段回憶或資料，激起思海的千重浪，馳騁於創作的境界，再用筆桿記錄下來；周而復始，直到千頭萬緒化成縱橫交錯的思路，再鋪排出起承轉合，最後讓自己的感覺乘着文字與音樂去感動聽眾。

廣東話的聲調（Tonal）特性，九個聲調的限制，以及字裏會有發音聲調的變化，無可避免地把廣東話填詞的難度再推高一線。

向雪懷亦常常提及，除了文字要押韻，旋律也有押韻。

要容易發音、唱得順暢，不要「拗音」。

進一步的寫作技巧，包括營造點題句子、改歌名、對偶、排比、對比等，當然是缺一不可。

就像聞一多上世紀二十年代提倡新詩格律理論時，所提倡的「三美論」：音樂美、繪畫美、建築美。

最高境界，當然是文字與音符產生化學作用，然後引起更深層的感受及意義。

作品完成了，還要經過監製的把關、商業的洗禮、聽眾的品評；要成為行業裏的一員，熟練及世故、計算及準繩，缺一不可。

其實，對於大部分商業填詞人來說，因為他們始於初心，

所以初心也從來不會離開，並會透過不同的方式借屍還魂，重現人間。

因此，在流行歌詞的作品裏，除了可以讓我們看到那段離我們不遠的時代的風光、感受到那些與我們相似的人們的感覺，以及玩味那打動我們韻律的配字，我們也可以朦朧地窺探他們的內心世界。

對向雪懷的作品來說，這也應該不例外。

回想起來，向雪懷說，文字是他除了舞蹈外另一種天生的自我表達。

不過，他坦白地說，在填寫廣東歌詞時，並沒有考慮太多甚麼是屬於商業因素，甚麼是屬於忠於自我；最終目的，只是為了創作一首首成功的商業歌曲。

他更加沒有去想甚麼是自己的意識、甚麼是自己的潛意識，只知投入去騎着音符的高低，為歌曲賦予文字的意義。

其實，在初入行時，去到「許勝不許敗」的生死存亡關頭，當年初出茅廬、文字青澀的向雪懷，就在這個沒有選擇的餘地下，鍛鍊出一支妙筆、一腦主意、一腔熱血、一抹深情。

不過，他的不少傳世之作，有意或無意之間，都是來自自己真實的故事，例如〈雨絲‧情愁〉、〈聽不到的說話〉、

〈幸運星〉、〈惜別歌〉等等。

這些都是他人生及感情歷練的重要片段。

所以，聽他寫的某些歌，或某個段落，某程度上也可以更深入認識向雪懷這個人。

甚至，這些更可能是大家自己的其中一些人生主題曲。

第五章

愛紙游在上

真正聽廣東歌長大的，屈指一算，應該是香港第三代人罷；
即是指六十年代尾到七十年代出生，與廣東歌一同誕生的
那一群香港人。

既然大家也身為當中一員，應該過了不惑之年了；珍惜再
會時，重聚飯局便少不免愈來愈多。

身邊不同範疇的舊朋友最喜歡一起談談集體回憶，好讓大
家懷舊一番，也考考大家的記憶力。

廣東歌當然是一個熱門的題目。談起向雪懷這個特別的填

詞人名字，大家多數都是從譚詠麟的〈雨絲‧情愁〉這首歌開始。

雨絲‧情愁
主唱：譚詠麟

●● 滂沱大雨中　像千針穿我心
何妨人盡濕　盼沖洗去烙印
前行夜更深　任街燈作狀地憐憫
多少抑鬱　就像這天色昏黯欲沉

看四周都漆黑如死寂　窗中透光
一絲奢望　但願你開窗發現時能明瞭我心
我卻妄想風聲能轉達　敲敲你窗
可惜聲浪　被大雨遮掩你未聞

朦朧望見她　在窗中的背影
如何能獲得　再一睹你默韻
餘情未放低　在心中作祟自難禁
今天所失　就是我畢生所要覓尋

我已經將歡欣和希望　交給你心
燈光熄滅　就沒法修補這裂痕如長堤已崩
我這刻的空虛和孤寂　只許強忍
不堪追問　為着你想得太入神

〈雨絲・情愁〉的原曲 "Revival"，由上世紀日本當時得令的才女五輪真弓作曲及填詞。

在那時日本改編歌還未太盛行的時候，寶麗金的殿堂級監製關維麟先生獨具慧眼，決定將它改編成廣東歌，收錄在一九八二年的《愛人・女神》大碟裏，成為當時逐漸竄紅的譚詠麟繼〈忘不了你〉之後成功入屋的廣東金曲。

向雪懷看了原裝的日文歌詞翻譯，也就寫下另一個雨中戀人們的故事。

他說，這是他自己的初戀故事。

但是，基於廣東話九個音調的限制，填寫廣東歌詞，往往比其他語言更加困難。

這是一個不爭的事實。

儘管如此，結果出乎意料。向雪懷的這份歌詞，竟然能做到真情流露、情景交融、簡單直接、引人入勝的境界。

歌曲一開始，就開宗明義地用兩個短句去刻劃出一個「萬箭穿心」的雨夜，而男主角也裝作灑脫地任由雨點洗禮。

「滂沱大雨中　像千針穿我心
何妨人盡濕　盼沖洗去烙印」

不只如此，歌中更能營造出一個個感人的畫面，甚至達到鏡頭也不能夠交代的意境。

「前行夜更深　任街燈作狀地憐憫
多少抑鬱　就像這天色昏黯欲沉」

在當時已經以文言風格為主導，而市井通俗文字已漸式微的廣東歌年代，向雪懷這一篇既廣東口語又不失典雅、像私人日記又不失戲劇性的廣東歌詞，實在是當時一種嶄新的寫法，亦成為八十年代及以後的廣東歌詞一個較新的方向，更加貼近香港人日常生活所說的廣東話。

但更重要的是，這一首歌，原來是真人真事，記載着向雪懷從當時的學校紅磡理工學院冒着大雨步行到深水埗遠看初戀情人阿雪那一幕。

用今天的 Google Map 去估計，從理工步行到深水埗，約要一小時；當年的向雪懷應該是汗水混合了淚水。

一個迷惘但躁動的青年走在七八十年代的街道，我也不便問他當時實際共走了多久。

他在自己的著作中回憶，應該是不知不覺地過了兩個多小時。

雖然這是他苦戀的真實寫照，卻成為向雪懷人生中第一首在主流媒體頒獎典禮上獲獎的金曲。

當年他於第五屆十大中文金曲頒獎台上接受獎項時，真身在電視出現，更令他當時任職的香港大學土木工程學院的上司大為驚訝。

這一首歌的成功更加能印證，就算是屬於商品的流行歌曲歌詞，只有用初心去寫實，才能真正的感動人心，繼而成為一首家喻戶曉的作品。

而〈雨絲・情愁〉的成功，更令向雪懷能再下一城，替譚詠麟的下一張大碟寫上點題歌曲〈遲來的春天〉。

遲來的春天
主唱：譚詠麟

●● 誰人將一點愛　閃出希望

從前的一個夢　不知不覺再戀上

遲來的春天　不應去愛

無奈卻更加可愛

亦由得它開始　又錯多一趟

望見你一生都不會忘

惟嘆相識不着時

情共愛　往往如謎　難以猜破

默強忍空虛將心去藏

強將愛去淡忘

矛盾繞心中　沒法奔放

誰人知今天我　所經的路
何時可　可到達　已經不要再知道
遲來的春天　只想與你
留下永遠相擁抱
而明知　空歡喜　又再苦惱

面對的彷彿多麼渺茫
更加上這道牆
圍着我縱有熱情　難再開放
熱愛的火光不應冷藏
放於冰山底下藏
難做到將真心　讓你一看

矛盾的衝擊　令我淒滄

〈遲來的春天〉改編自日本民謠歌手因幡晃的作品，是當年還年輕的向雪懷日趨成熟的愛情小品。

從〈雨絲・情愁〉裏初戀男孩青蔥但苦澀的情感，去到描述一種「對了人選、錯了時間」（Right person at a wrong time）、矛盾而糾結的成熟感情。

而這含蓄得來但呼之欲出的歌名，更成為那個年代的口頭禪，甚至被廣泛用來形容一些盼得到但得不到或遲到，但終於開始了的男女錯愛關係。

但是，根據向雪懷所述，這個歌名的出處毫不浪漫；其實是在親友聯誼打麻雀的時候，席間有人在食糊時口中彈出的一句話。

這就是那個起飛的年代裏，他「創作來自生活，靈感來自鵲局」的絕佳例子。

其實每一個從事創作的人，一般來說，都會比其他人對世界有更濃烈的觸覺，對事情有更準確的記憶，以及對創意有無限的聯想。

而這一首歌，更足以顯示出還是年輕的向雪懷在營造歌名及點題句子（Punchline）的功力，更成為譚詠麟大碟《春……遲來的春天》的標題歌曲。

聽不到的說話
主唱：呂方

●● 誰願意講出一些自欺的說話
你叫我以後忘掉你
誰令我今天開始不喜歡講話
暗裏我繼續在想你

怎可掩飾心中的哀傷
手裏感覺到你雙臂的冰凍

看冷雨在臉上的亂爬
心中忐忑伸出一雙手
只要只要不顧一切的擁抱
你叫我的心倒掛

留在你心底之中另一番說話
你愛我　我是明白你
誰令你今天不講內心的說話
暗裏卻繼續在想我

這是當時還是初出道的呂方在一九八五年出版的主打歌，
單看歌名便似是為他不善辭令的形象度身訂造。

「聽不到的說話」，本身已經是一個弔詭（Paradoxical）
的題目；因為我們說話，應該是會令別人聽得到的。

聽不到，可能是因為言者說不出，或是聽者聽不見。

在心理學上，內在語言（Inner Speech）是指未發出聲音來
的語言，即個人內心中的語言。

歌中去意已決的女主角，被男主角認為她在心中藏有另一
番話，只是開不了口。

從男主角的角度，這是愛在心裏口難開，彼此也心中忐忑，
然後不顧一切地擁抱。

心中的哀傷、手裏的冰凍、臉上的冷雨，好一個個淒淒慘慘戚戚的蒙太奇。

不過，向雪懷卻說其實這首歌的女主角，只是在盤算不知如何對男主角說分手罷了。

男方也是稀罕一個擁抱吧。

歌曲的意境，淒清加冷漠，為亞熱帶的香港突然帶來一個攝氏零度的場景。

而他說在某段時間，飽受情傷的他，真的曾有一段時間下了班便不想說話，甚至連伯母也替他擔心不已。

這首歌，也應該是他的心路歷程之一罷。

而〈聽不到的說話〉其後被用作電影的名字，亦成為一個膾炙人口的名詞。

這是迷因流傳及「變種」的好例子。

幸運星
主唱：譚詠麟

●● 每次我覺得已倦疲

每次我痛苦和生氣

你對我說不可以跌了不起

你我永遠不必說對不起

誰為我天天鼓舞　在一起

每次我看不見未來

每次我正想途中棄

心中想起不可以對你不起

我要愛你則需要更爭氣

更記得同渡風雨的可貴

何處　沒有路

幸運星　幸運星

恍如你照亮我　為我指引

若我沒你　沒有這一切

愛上了空中的星際

要與你退隱群星裏

永遠永遠　甘苦也與你一起

愛你愛你　可知你太了不起

明白到不可失去　是身邊的你

在二〇一七年的一個私人聚會，半醉的向雪懷多年後盡訴心中情，說〈幸運星〉這首歌其實是特別為他的太太而寫的。

在二〇一八年的一次「XO盡訴心中情」中，還未半醉的他，

千叮萬囑地再次提起這首歌。

這是一篇努力追夢的男人，向對自己不離不棄的女人的真情獨白。

話說回頭，在八十代開始，摺「幸運星」是一個很流行的玩意。為對方摺愈多的幸運星，就像送給對方愈多的祝福。其後，坊間更漸漸流傳，幸運星的數量，代表着心意的多少。

這就是人類一向以來對物質世界的投射，把自己的願望加諸在物件上。

而在英文諺語，亦有一句「Thank your lucky stars」（即是應該感到慶幸），而這也反映自古以來人類一直對宇宙星宿支配人類命運的聯想。

雖然如此，相信向雪懷在創作這首歌詞時應該沒有這些複雜的考慮。

當年這是他心存感激地寫下對愛人的情書。

從「幸運倫」（當時譚詠麟的花名）到〈幸運星〉，他其實是用這首歌表明自己成為愛情「幸運兒」的心態，能有她同甘共苦、不離不棄。

主角就是他的太太。

「愛上了空中的星際
要與你退隱群星裏」

一個殊不簡單、近乎永恆的承諾。

對不起，我愛你
主唱：黎明

●● 多麼想用說話留住你　心中想說
　　一生之中　都只愛你　為何換了對不起

　　今天分手像我完全負你
　　這傷痛盼望輕微　望你漸忘記

　　我　每日也想着你　靠在這街中等你
　　遙遠張望　隨你悲喜　視線人浪中找你
　　行近　我又怕驚動你　我又怕心難死
　　立定決心以後分離　一生裏頭
　　誰是我的心中最美　往日的你

又過了差不多十年。上世紀九十年代，是香港社會的黃金
時代，也是向雪懷創作的黃金時期。

在那經濟起飛、歌舞昇平的年代，情歌就是最佳的商品，
也是流行的保證。

而在這片還是充滿可能性的彈丸之地，感情豐富、才情橫溢的向雪懷，也把握了這個時勢，最終成為廣東歌的著名填詞人，也是香港首屈一指的唱片監製。

在他的歌詞裏，向雪懷刻劃了一段又一段的愛情，有些是此時此地，有些是跨越時空；一意一念，一字一句，不知不覺間，帶動了一陣又一陣流行音樂文化裏的意識形態。

一九九一年，他為當時正在迅速竄紅的黎明，寫下了當年唱到街知巷聞的〈對不起，我愛你〉。

這一次，向雪懷再次運用了一種弔詭的手法，把兩個看似相反的句子結合，鑄造（Coin）了一個驟看似不明所以、細想後卻拍案叫好的歌名。

在愛情裏，論難說出口的程度，「對不起」及「我愛你」一定是排行榜上的第一二名了。

而艾頓・莊（Elton John）的經典金曲 "Sorry Seems to be the Hardest Word"，以及吉姆・古勞契（Jim Croce）的民歌經典 "I'll Have to Say I Love You in a Song"，就是說明這個普世的現象。

但是當看似處於愛情兩極的「對不起」及「我愛你」被放在一起後，竟然產生了意想不到的化學作用，六個字就勝過千言萬語了！

不用多說，歌名已暗示了分手是多麼的迫不得已，也讓雙方好下台。

其實，歉意、愛意，從來都是愛情最基本的兩大元素。

有愛意，就有追求，接受了就有期望；但有期望，就可能失望，然後心生歉意。

兩種看似對立的心理狀態，如影隨形，牽動着所有戀愛中的男女的心神情感。

當年歌曲在商業上及頒獎典禮上取得空前的成功，其後這歌名更被其他媒體借用，甚至超過十年後的一套韓劇譯名也是用了這個名字。

向雪懷確實用廣東歌曲締造了現代流行文化的經典。

這也是迷因的另一例子。

放縱

主唱：林憶蓮

●● 傷心加上傷心的我似夢遊

能開心每靠麻醉後

但每次再回頭　我都不敢相信

只有含淚的接受

不休苦痛不休心碎似石頭
何必迫我去承受
沒法再挽留　你帶走的所有
風裏呆望着以後

放縱憑着放縱麻木心中的悲痛
緊握我拳頭隨着憤恨胡亂碰
放縱誰願放縱來換取你的心痛
心中冰凍未能移動
我空虛　我寂寞　我凍

這又是另一首「迷因」的上佳例子。

當年初出道的林憶蓮唱過〈愛情 I don't know〉那一類少
女歌曲，為了改變形象，來了一個一百八十度轉身。

誰知這一個轉身，就將林憶蓮的女人味盡情發揮出來。

〈放縱〉這首歌裏沒有交代女主角如何及為何被男人害得
那樣慘，要這樣放縱自己去換取男人的心痛，更幾乎去到
一個歇斯底里的地步；但這個留白，亦能讓不同的聽眾對
號入座。

「傷心加上傷心的我似夢遊
能開心每靠麻醉後」

在精神學裏，「傷心」與「夢遊」應該是沒有直接關係的，因為正在夢遊的人，理論上不會知道當下發生的事，亦不會感受到所謂的傷心，醒來後通常也不會留下記憶。

另一方面，「麻醉」的步驟只是醫生將神經系統調校至病人不會再感覺到痛苦的水平，而在全身麻醉醒來之後，一般來說，病人會忘記那段時間的記憶；所以與「開心」也是扯不上關係的。

話雖如此，毋庸置疑，向雪懷其實是在寫這首歌的時候，運用了文學上的比喻手法，將女主角「傷心」強烈的程度，比喻成一個正在夢遊的人，看似沒有反應，也沒法交流，只剩下迷惘的狀態。

就像上堂時發呆的學生，也會被老師罵他在夢遊。

而歌裏所說的「麻醉」尋歡，應該是指飲酒這類坊間的方法吧！即是說，女主角只能透過一些麻醉自己的方法去尋開心。

然後向雪懷成功地在點題句子填上〈放縱〉的歌名，使人容易記得這首歌之餘，更令粉絲能與偶像一齊同仇敵愾地聲嘶力竭。

這還不止，在副歌最後的一段，他竟然能填上了好一句現在還流傳於中國人之間的口頭禪：「我空虛 / 我寂寞 / 我凍」。

原來，他說靈感來自「一哭、二鬧、三上吊」！

一生中最愛

主唱：譚詠麟

●● 如果癡癡的等

某日終於可等到一生中最愛

誰介意你我這段情

每每碰上了意外　不清楚未來

何曾願意 我心中所愛

每天要孤單看海

寧願一生都不說話

都不想講假說話欺騙你

留意到你我這段情

你會發覺間隔着一點點距離

無言地愛　我偏不敢說

說一句想跟你一起　Oooh...

如真　如假　如可分身飾演自己

會將心中的溫柔獻出給你　唯有的知己

如癡　如醉　還盼你懂珍惜自己

有天即使分離我都想你　我真的想你

如果癡癡的等

某日終於可等到一生中最愛

〈一生中最愛〉是譚詠麟、曾志偉、張曼玉主演的《雙城故事》的主題曲。

電影在一九九一年上映，由當時還是新進導演的陳可辛執導，描述三個好朋友徘徊在友情與愛情之間的動人故事；而在電影的最後，三人一起乘搭帆船，去尋找傳說中的「金銀島」⋯⋯

電影裏更有着三個人「愛在心裏口難開」的矛盾處境，以及真假朦朧的錯摸愛情。

至於〈一生中最愛〉這個歌名，其實是一個有趣的哲學命題，也是愛情裏一個終極的問題。

其學術上終極的程度，可媲美研究宇宙起源的層次。

理論上，當談到「一生中最愛」的時候，應該是在我們總結一生每一段感情生活、每一個心底的人時，才可能從中選出自己的最愛，這才是理性邏輯上的一生中最愛。

環顧芸芸的廣東歌，印象中似乎只有潘源良的〈最愛是誰〉及向雪懷的〈一生中最愛〉，才夠膽用只有約二百字的歌詞挑戰這個題目。

而更奇怪的是，身為聽眾的我們竟然沒有疑問，都洗耳恭

聽這兩位當時還很年輕的填詞人，對這個大題目的高見，像是想去集體領悟甚麼大智慧似的。

事實上，時間證明了這兩首歌同樣是最膾炙人口的經典廣東歌。

這兩首歌，一首用了一個問題，另一首卻用了一個假設，作為這個終極問題的結尾。

「誰人是我一生中最愛　答案可是絕對」（〈最愛是誰〉）
「如果癡癡的等　某日終於可等到一生中最愛」（〈一生中最愛〉）

就像在參與一場球賽，打到半場，當事人就想知道賽果；甚至以為知道了，並且想宣佈賽果。

當然是不可能了。

不過，人類不只是理性的動物，其實到頭來也是感情的動物；在感情的世界，應該甚麼都可以發生。

我們會有感動，會有感激，會有期盼，還有承諾；當然還有質疑。

這就是愛情。

天 · 地 · 人 · 情

雨夜的浪漫

主唱：譚詠麟

留戀於夜幕雨中一角

延續我要送你歸家的路

夜靜的街中　歌聲中　是一個個熱吻

誰令到　我心加速跳動

甜絲絲溢自你的嘴角

忘掉了以往痛苦的失落

浪漫呼吸中　漆黑中　就只有你共我

從沒有　這刻的衝動

Fantasy　喜悅眼淚　你熱力似火
Fantasy　享受現在　這滴下雨水
多麼多麼需要你　長夜裏不可分開癡癡醉
跳進傘裏看　夜雨灑下去

從一九九五年開始，美國導演李察．林尼特（Richard Linklater）運用創新的電影語言，在近二十年的時間裏完成了《情留半天》（*Before Sunrise*）、《日落巴黎》（*Before Sunset*）、《情約半生》（*Before Midnight*）的電影三部曲。

一鏡到底的拍攝手法，像紀錄片（Documentary），也像劇情片（Drama）；像真實，也像虛構。

手提式攝影機（Handheld Camera）的鏡頭一路跟隨着男主角及女主角，拍攝他們在街上的互動；街景一直轉變，對話起承轉合，劇情一路推進。

戲院的空間，銀幕的事物，是真是假，觀眾有時也分不清楚。

但其實早在十年前，喜愛雨景的向雪懷已經把這種嶄新的敘事手法放在廣東流行歌裏了。

就是〈雨夜的浪漫〉。

在浪漫的雨夜，主觀鏡頭，是「留戀於夜幕雨中一角 ╱ 延續我要送你歸家的路」，先是「留戀」，然後在「延續」。

浪漫故事，其實一早已經開始了。

鏡頭拉遠，來一個廣角鏡，或是現在流行的航拍鏡，「夜靜的街中 ╱ 歌聲中 ╱ 是一個個熱吻」。

滿街浪漫，用現在數碼社交平台的模式來說，熱吻就像 Facebook Live 裏的 Like 一樣，在畫面上排山倒海而來。

男主角難掩內心的興奮，「從沒有這刻的衝動」。

然後向雪懷在副歌的第一句就寫上了「Fantasy ╱ 喜悅眼淚 ╱ 你熱力似火」；前塵往事，良辰美景，複雜的情緒，就在這一個尋常卻不平凡的雨夜裏頃刻爆發出來。

Joyful Tears，就是所謂的喜極而泣吧。

其實這種所謂的二元情緒，對人類來說毫不新鮮。

根據 Aragón 二〇一五年在 *Psychological Science* 發表的研究，二元情緒（Dimorphous Emotion）其實是一種帶有功能性的情緒，能替人類帶來適當的調節。

以景隱情，以情化景，情景互通……

最後，完美的結局，「跳進傘裏看／夜雨灑下去」！

陽光路上
主唱：黎瑞恩

●● 天上有　青空一片
藏着了風雨　藏着你我美夢幻想
一路往　似偏遠漫長
爬越了彎角　前面會有你我方向

夢　甜蜜理想　我與愛侶雨後冀待艷陽
夢　留下餘香　我這世界要跟你去分享
我也有過半天迷惘
對我過去半分鐘的悽愴
愛過痛過再次換來開朗
我的心裏你心裏有天窗

請將傷心扮相　放在路旁
隨着我歌唱　尋覓最愛與夢想
生命裏　那可以直航
前面有風雨　前面更有你我嚮往

在疑惑年紀　每次錯過總不懂得戀愛
夜還是年青　放眼看看這星雨的天空
愛意到了半天潮漲

悄悄退去半天寂寞渺茫

愛過痛過再次換來開朗

我的心裏你心裏有天窗

這世界已換了季節吧

遠看處處鋪滿了鮮花

再次讚美有情人可相愛

你可以我可以不分開

請將傷心扮相　放在路旁

生命裏那可以直航

將惆悵　試輕放路旁

向雪懷曾經說過，自己最愛的天氣就是下雨，人走進雨中，淋了一身濕透，心中是喜是愁，也特別痛快。

但是，原來在他的作品裏，除了下雨天，也有不少流行作品是關於陽光的。

黎瑞恩的〈陽光路上〉，就是向雪懷在一九九五年替她特別打造的一首陽光之歌。

說得準確點，其實是監製陳劍和替新人黎瑞恩打造的一個嶄新形象。

當年的黎瑞恩，得到陳慧嫻前監製安格斯的賞識，成為當

年的樂壇新人。

當她轉會至寶麗金唱片公司後，已經炙手可熱的唱片監製陳劍和接受公司的全新授命，成為黎瑞恩的監製。

為了一改她濃厚的陳慧嫻影子，以及挽救最初不甚理想的銷售成績，陳劍和決定替黎瑞恩重新定位，從〈雨季不再來〉、〈一人有一個夢想〉，到〈陽光路上〉，開心少女、傻大姐，就是她嶄新的形象，亦廣為大眾所受落。

這是向雪懷至今仍引以自豪的一件大事。

環顧世界流行樂壇中，提及雨後陽光的作品，其中較流行的應該是 Dire Straits（困境海峽）的 "Why Worry"：

"There should be laughter after pain
There should be sunshine after rain
These things have always been the same
So why worry now
Why worry now"

雨後是陽光，是一種大自然萬物運轉的定理。

人，若明白了，就算身處風雨中，最後也能海闊天空。

就是這樣一種簡單而有力的提醒。

而〈陽光路上〉講述一個不知天高地厚的女孩，經歷了一些人生的風雨亦能維持天真與樂觀，與愛侶一起踏上心中的陽光路上。

這是一首清新的勵志歌曲，用一種不說教的方式去說教，除了替黎瑞恩延續了〈一人有一個夢想〉的傻大姐形象，也達到傳遞正面訊息的效果。

歌曲的結構，與一般的廣東流行曲有分別。一開始是用副歌起首，也立刻進入正題：「天上有／青空一片／藏着了風雨／藏着你我美夢幻想」。

「在疑惑年紀　每次錯過總不懂得戀愛
夜還是年青　放眼看看這星雨的天空」

女孩所述的風風雨雨，應該是戀愛的創傷了吧。

「生命裏／那可以直航／前面有風雨／前面更有你我嚮往」，小女孩最後若有所悟，繼續踏上她面前的「陽光路上」。

月半小夜曲
主唱：李克勤

●●　仍然倚在失眠夜　望天邊星宿

仍然聽見小提琴　如泣似訴再挑逗
為何只剩一彎月　留在我的天空
這晚以後音訊隔絕
人如天上的明月　是不可擁有
情如曲過只遺留　無可挽救再分別
為何只是失望　填密我的空虛
這晚夜沒有吻別

仍在說永久　想不到是藉口
從未意會要分手

但我的心每分每刻仍然被她佔有
她似這月兒仍然是不開口
提琴獨奏獨奏着　明月半倚深秋
我的牽掛　我的渴望　直至以後

月亮，是向雪懷喜愛的天體。

根據天體學的研究指出，月亮的年紀約有五億年，卻比地球年輕一些。

抬頭一看，看似隨手可摘，卻是遙遙萬里。

古今中外，月亮是不同部落及文化的迷思。

一種抬頭看得見的神秘。

月圓月缺，潮起潮落，心神恍惚。

二〇一八年《自然期刊》內的一項研究更指出，月亮引起的潮汐效應與躁鬱症病人的情緒波幅有一定的關聯。

而〈月半小夜曲〉就是李克勤其中一首首本名曲。

全首歌詞裏，並沒有一個「月半」的字；向雪懷在歌名卻用了「月半」這個字眼，就是說明一個不完滿的狀態。

這也是原曲河合奈保子 "Half Moon Serenade" 的中文直譯。

怎說也好，歌名當然不會是「月滿小夜曲」罷。

因為，月滿應該是抱佳人吧！

另一方面，小夜曲（Serenade）是歐洲中世紀的一種曲式，源自拉丁行吟詩人對愛人的詠唱；用現代的音樂來說，這可說是一種愛情小品。

而這注定就是一首慘情的失戀歌。

向雪懷說，一開始的「仍然倚在失眠夜」是一個比較英文的寫法；我想他是指，他一開始就描寫男主角「Still sleepless」。

「人如天上的明月　是不可擁有」
「提琴獨奏獨奏着　明月半倚深秋
我的牽掛　我的渴望　直至以後」

歌詞裏，將天上的明月與自己失去的感情作出呼應，所謂
觸景傷情，情景交融。最後提琴也要獨奏，獨奏再獨奏着，
最後，直至以後。

這更是向雪懷「情景交融」的拿手之作。

七級半地震
主唱：甄妮

●● 情困　包裹將破裂的心
愁困　趕不走這段光陰
樹木更加起震　哭得心也在抽筋

七級半地震　沙粒有淚印　火山也亂噴
七級半地震　海水滲入了裂痕深處
淚兒水浸地球的缺陷

當天發誓多麼美麗　一生都不變心
痴心已逝多麼叫人傷心
雷電遠遠看見我亦有點不忍心
你的過分

根據黎克特制的分類，地震的震度共分十級。

地殼的變化，火山的活動，都是形成地震的主要原因。

輕微級數的地震，不時會在地球的表面發生，有時會不以為意，有時根本感覺不到。

根據資料顯示，黎克特制增大一級，釋放的能量便增加約三十點六倍。

七級半地震，應該是嚴重的地震，亦即是所謂的破壞級地震。

這些技術性的概念，應該難不到從事工程出身的向雪懷罷。

當年成名不久的向雪懷，竟然夠膽以大自然災害這個罕有的題材作比喻，替樂壇大姐大甄妮寫下那時廣東歌來說可算是前所未有的〈七級半地震〉。

後有來者，應該算是約二十年後潘源良為張敬軒所寫的〈餘震〉。

還看〈七級半地震〉，這首歌也是幾乎一韻到底，並且將不同有關的大自然現象融合了愛情元素。

向雪懷說，這首歌的靈感是本自當年在電視螢光幕看到美國及日本大地震的感觸。

故事中，一個女人被一個男人拋棄，情困，嚎哭，決堤，心也在抽搐，樹林開始震動。

風雨欲來，天崩地裂。

失戀，事發地點，從八十年代的繁華香港，彷彿一刻就去到遠方的火山噴發。

哀悼一段逝去了的感情，女主角，從心中的痛苦、腦中的交戰、哭泣的爆發，最後自己全身震動，或是四周的震動？

最後，到了立足之地的破裂。感覺像身處震央。

人的感官是相對的，很容易就會將這種經歷當作外間的地震。

是一種意識流，女主角，像不斷穿梭現在所說的不同平行時空。

「七級半地震　沙粒有淚印　火山也亂噴
七級半地震　海水滲入了裂痕深處
淚兒水浸地球的缺陷」

七級半地震，一格一格的天災人禍，文字呈現的鏡頭就隨着快速的音樂節奏交錯出現。

又帶有一點搖滾式的控訴。

用地震來比喻失戀，在地球上，沒有比這更「震撼」了。

最後的一句，更是巧妙，「雷電遠遠看見我亦有點不忍心 / 你的過分」。

如此鋪排，是否意味着「雷電」快要準備對這個如此過分的男主角「劈」下去，替天行道？

難道就是廣東話所說的「俾雷劈」嗎？

愛情觀自在

很多人會問，大千世界，每日都充斥着無數的創作題材，而廣東流行曲更衍化了近半世紀的時間，為甚麼今時今日的廣東流行歌詞，仍然是由情歌做主導？

當中的因素當然有很多，但要簡單地歸納，就像很多其他流行商業文化一樣，主要是由於市場的衍化、聽眾的慣性、生意的考慮、創作的自主，以及社會的氛圍等。

當然，早年的廣東流行歌，相比現在，情歌的比例更高。

然後，很多人都會好奇，當填詞人要寫那麼多情歌的時候，

何來那麼多的故事、那麼濃的情感？

那一切，是真實，還是虛構？

如果是真實的話，是自己的經歷，還是別人的故事？

如果是自己的經歷，說了故事的部分，還是全部？

如果是說了全部，他們會刻意隱藏自己的角色，還是樂於
公開地夫子自道？

一言以蔽之，透過填詞人的歌詞，可以窺探到他們的感情
世界嗎？

向雪懷是一個真情的人，是朋友間公認的。

他是一個長情的人，因為他認為得不到的愛才覺得是最好。

他是一個盡情的人，因為他說要愛就要全情投入。

至於他是否一個重情的人，其實聽聽他的歌，便可知
一二了。

緣起，難得有情人；

得見，幻象；

寧願，傻、痴；

立志，我說過要你快樂；

緣滅，一切也願意……。

難得有情人
主唱：關淑怡

●● 如早春初醒　催促我的心
將不可再等
含情待放那歲月　空出了痴心
令人動心
幸福的光陰　它不會偏心
將分給每顆心
情緣亦遠亦近　將交錯一生
情侶愛得更甚

甜蜜地與愛人　風裏飛奔
高聲歡呼你有情　不枉這生
一聲你願意　一聲我願意
驚天愛再沒遺憾

明月霧裏照人　相愛相親
讓對對的戀人　增添性感

一些戀愛變恨　更多戀愛故事動人
劃上了絲絲美感

〈難得有情人〉，開宗明義，就是一首歌頌愛情的歌。

向雪懷把即將降臨的愛情比喻作初醒的早春，與他的〈遲來的春天〉一早一遲，相映成趣。

愛情的降臨，古往今來，人類往往都視為命中注定的東西；聽說，既帶有必然性（Inevitability），也難逃宿命論（Fatalism），這是前人對愛情的至理感言。

而在生物學上，動物的求偶行為（Courtship）一般被視為動物天生的行為（Innate Behaviour）。但實際上究竟有多少是基於天生因素（Nature）、多少是基於後天因素（Nurture），很多科學家都在熱烈地研究及討論。

至於，誰與誰會進入這一種關係，然後又會如何發展，又是另一個曠世的千古難題。

在西方，有愛神丘比特（Cupid）替本不相干的戀人們射出愛情之箭；而在東方，也有為了戀人們牽紅線的月老。兩者都是天上替眾戀人們配對（Matchmaking）的民間傳說。

在心理學裏，對於兩人為何會互相吸引然後墮入愛河，也有着不同的理論。有些理論說是因為兩人的相似（Similarities），又有說是因為兩人的不同（Differences），

而令兩人互相吸引（Liking），然後成就所謂的互惠互利關係（Reciprocal Relationship）或互相補足關係（Complementary Relationship），最後達致二合為一的完整。也有研究指出兩人之間的實際距離（Proximity）及外表（Physical Attraction）是增加彼此喜歡的因素。

美國心理學家史登堡（Robert Sternberg）在一九八六年發表了愛情三角理論（Triangular Theory of Love），把「親密」（Intimacy）、「激情」（Passion）及「承諾」（Commitment）界定成一段愛情關係的三大基本因素，而它們之間的相對成分就會刻劃出一段感情的獨特性質。

理論歸理論，實際上，愛怎樣開始？情怎樣結束？兩人為何遇上？一對為何分開？誰才是對的人？誰才是錯的人？

真相是怎樣，凡人難盡解答。

尋根究柢，追溯源頭，腦神經科研究發現，「催產素」（Oxytocin）就是一種有關聯繫及愛的荷爾蒙；而神經傳息體「多巴胺」（Dopamine），應該就是愛情與歡悅的推手。

下一個問題，愛情一定會帶來幸福嗎？

向雪懷在第二段寫上，「幸福的光陰／它不會偏心／將分給每顆心」，就是他對愛情的信心，也是對幸福的盼望。

這是一種具有良好意願的正向思維（Positive Thinking）。

「一些戀愛變恨／更多戀愛故事動人／劃上了絲絲美感」，這更是向雪懷為戀人們寫上的結論，自己對愛情審視了正反雙方的感言。

即是說，就算愛情總帶有不確定性，也總是美麗的。所以儘管投入，不需要猶豫。

而最重要的，就是兩情相悅。

「一聲你願意／一聲我願意」，就是這麼簡單。

愛情幻象
主唱：林志美

●● 愛情幻象　因無意一看
　　我起初　沒有深印象
　　愛情是這樣　向芳心裏闖
　　從未顧　從未理　我慌張

　　恨你恨你　心痛恨你　翻起的波浪
　　一再在我心輕輕碰撞
　　恨你恨你　偏愛着你　不羈的倜儻
　　因你在我心中已難忘

　　愛情幻象　心靈似刀割

太喜歡　為你想像
我如絕了望　也不敢再想
誰令我　誰令我　再心傷

是你是你　一切是你　始終的觀望
早已沒結果　不必作狀
恨你恨你　偏愛着你　不羈的倜儻
只怪是我　不應向你望

幻象，泛指虛妄的東西。

是真實的相反詞。

在精神科裏，幻象（Illusion）是在某一些感官刺激下對現實作出的錯誤接收。

愛情幻象，即是說看到某些愛情的蹤跡，自己卻產生了某種錯覺。

在志美的〈愛情幻象〉裏，向雪懷將自己代入一個情竇初開的少女，不經意地看見愛情的蹤影；不知不覺間，芳心暗動。

即是說，男子的風流倜儻，其實已掀起了她心裏的波浪。

這就是愛之初體驗。

在大自然求生的遠古人類，當受到威脅（Threat）的時候，身體就會釋出壓力荷爾蒙（Stress Hormones），為要預備身體機能去迎接突如其來的襲擊，從而作出「打或逃」的本能反應（Fight or Flight Reaction）。

但應用到愛情上，當芳心半開的少女遇上突如其來的愛情來襲，開始感覺到受驚嚇，然後反而期待，然後得不到；最後患得患失的時候，愛的反面就是恨。

還要在副歌中「恨你」了很多遍。

這是一種愛恨交纏（Love Hatred Complex），也是一種矛盾狀態（Ambivalence）；出於潛意識的自我防衛機制（Self-defense Mechanism），然後否認（Denial），面對現實時只有絕望（Despair），然後餘下自責（Self-blame）。

然而那個男生實際又是怎樣的感覺，又或是怎麼想，歌中其實沒有交代。

無論如何，這種強烈的內心掙扎，以及難耐的心中矛盾，也難掩少女的青澀及期待。

這是一種青春的青澀，兩性的天生對奕，發生在那些陽光燦爛的日子。

愛情，其實應該是這麼純粹。

愛你這樣傻

主唱：黎瑞恩

●● 圍着了你不只一個　圍着我也許多

但你我都轉身偷偷躲

心中的愛火在碰上你之後

早晚再度燃亮我

人在這空間走過　能遇至愛幾多

未到發生始終不清楚

彷彿小說中未到了最後

不知一生會怎麼過

像你這樣傻　像我這樣傻

竟然傳出愛情　像世事並無不可

若愛你是傻　被愛也是傻

多情何必顧忌　而世上極難找痴心一個

黎瑞恩的傻大姐形象，在這首關於「傻」的歌，堪稱表露
無遺，因為單是「傻」這個字，在短短一首歌已經唱了
十二次。

但其實「傻」是甚麼一回事呢？

一般來說，「傻」（Silliness）是指一個人因某方面的認知
能力不足，導致錯誤的決定或行為。

但在愛情裏，所謂的「傻」，應該是說一個人在有能力預期的情況下，往往作出不計後果的決定；所以這與「愚蠢」（Stupidity）是有天淵之別的，因為後者通常是指一個人能力不足或沒有自知之明。

所以，在愛情裏，「傻」是一種態度，也是一個選擇。

在愛裏，即使大家都想贏，自己亦不介意自我犧牲。

嚴格來說，這是一種不計收穫、不惜犧牲的情操。

而有關愛情，從來都是難以計算、無從計較的一回事，但愛情的過程往往是大起大落，影響往往是刻骨銘心。

所以愛情裏的「傻」，便變得更加可敬可愛了。

而向雪懷的「傻」，也在黎明的〈傻痴痴〉及〈我會像你一樣傻〉裏「名」正言順。

他曾經說過，就算錯，人總要「傻」，人生才會精彩。

他也說過，不要猶豫，只要愛在當下，全情投入。

這是一種超越了理性的愛情至上主義，像要為愛情的意義加上忘我的注釋。

我說過要你快樂
主唱：吳國敬

●● 生命似　無數連續細小故事
即使傷心了一次　再有更多夢兒
想着你　才會明白許多世事
得不到的一些愛　卻永遠埋藏深處
今天生活似寫意　我也似忘掉往事
你那影子退出了
誰人知　在我心中的愛意

我說過要你快樂　讓我擔當失戀的主角
改寫了劇情　無言地飄泊
我說過要你快樂　換你一生開心的感覺
原諒我　原諒我　求原諒我

今日我　還有許多許多故事
當中一位女主角　與你有些相似
消逝了　時間磨滅許多往事
得不到的一些愛　卻永遠埋藏深處
今天生活似寫意　我也似忘掉往事
你那影子退出了
誰人知　在我心中的愛意

吳國敬出道時，改編了 Bon Jovi 的首本名曲 "You Give
Love a Bad Name"，成為他的首本名曲〈玩火〉。

然後，也火速成為香港新一代的搖滾偶像。

想不到幾年後，他竟找了前輩倫永亮及向雪懷寫下這一首雋永的情歌。

從歌名說起，就知道這是一首緬懷舊情人的歌曲。

單從歌名看，已經知道是高手之作；然後向雪懷可以把「我說過要你快樂」寫進歌曲的點題句子，再發展出一個動人的愛情故事，單從技術層面看，在廣東話填詞中可算是十分之高。

歌曲中的男主角，經歷了很多感情的段落後，突然心血來潮，驀然回首，想起了當年的那個她。

「生命似　無數連續細小故事
即使傷心了一次　再有更多夢兒」

一開始，就是向雪懷式的「愛情樂觀」。

然後故事慢慢發展，聽眾才明白是當年的男主角主動退出一段關係，目的是為了令女主角得到快樂。

「我說過要你快樂　讓我擔當失戀的主角
改寫了劇情　無言地飄泊」

簡單的說，這就是一種無言的自我犧牲，用自己的快樂換

她的快樂。

然而,這絕對稱得上長情的男子,竟然覺得是自己的錯,最後更自言自語對她唱:「原諒我/原諒我/求原諒我」。

多年以後,那段回憶還在腦海作祟。

但是,為甚麼關於愛情的回憶往往會在我們的腦中徘徊,即是所謂的戀愛回憶為甚麼總是令我們刻骨銘心呢?

研究指出,當我們戀愛的時候,大腦會釋放大量的多巴胺,而這些腦部傳息體除了為我們帶來歡愉,也會把記憶深深印在(Encoding)大腦的記憶區海馬體(Hippocampus)。

然後也有研究指出,回憶總是不太準確的,甚至有些人會隨自己的內在狀況而加以扭曲。

所以,有些被愛情苦苦相纏、被回憶苦苦折磨的人,其實可能是陷入了大腦中不能調適的狀態。

言歸正傳,歌曲中,那個說過要她快樂的男子,時間遠去,縱使感慨萬千,淡淡地唱歌,也總算不是聲嘶力竭。

至於誰是這首歌的男主角,我也沒有細問。

但這應該是向雪懷長情的一種流露。

這也印證了他常強調的看法，得不到的愛情往往是最好的。

「想着你　才會明白許多世事
得不到的一些愛　卻永遠埋藏深處」

一切也願意
主唱：關淑怡

●● 點起火一堆　月夜沒有睡
靜靜在深夜灑過絲絲雨水
我怕會失去　你說不要睡
分秒願可共對

若是沒顧慮　為何又灑淚
命運若真的可以痴心永許
哪怕有心傷　哪怕風與浪
一切亦可面對

誰愛我愛得真
怎會一點也不知
誰個會有一天　沒有心事

情意若延續心生歉意　痴心與夢不可同時
若你令我死心　離別更輕易
你若明白今天我已　偷偷放下千般愛意

關淑怡的〈一切也願意〉，滲透出濃厚的歐陸情歌風格。

在 Intro 部分，也不忘加了一句法文「je t'aime」（即「我愛你」）作開始。

一份若延續竟會心生歉意的愛，似乎是從開始⋯⋯已結束。

但是，彼此仍戀棧着一個下雨的月夜，分秒必爭，依依不捨。

活像是〈雨夜的浪漫〉的反面版本，不過今回似乎是關於生離死別。

「命運若真的可以痴心永許
哪怕有心傷　哪怕風與浪
一切亦可面對」

但向雪懷卻深知「痴心與夢不可同時」。

「痴心」，雖然是一種沉迷，但在中國人的社會，也普遍被視為一種堅貞的表現。

這是一種單方面或雙方面矢志不渝的愛情態度。

但在西方的文化裏，「痴心」就往往被解讀成迷戀

（Infatuation），被視作一種有違理性、難以自拔的狀態。

姑勿論是哪一種文化，「痴心」的過程一定是痛苦的。

這，可以是一種咬緊牙關地獨自強忍的痛苦，也可以是一種相愛相知但不容於世的痛苦。

但無論是經歷哪一種形式的痛苦，「痴心」的結局（Outcome），又會是怎樣呢？

是「痴心換情深」？

還是像歌詞所述的一樣，「痴心與夢不可同時」？

但是，就算最後不可如願以償，女主角選擇了離開，也不願死心，更準備為這份感情作出沒有底線的犧牲。

「一聲你願意」，「一聲我願意」，而「一切也願意」，可被視為向雪懷的愛情三部曲。

第八章　人物掃描

一般人對填詞人的印象，都會是在咖啡室裏埋首創作的四眼文青。

但其實創作從來不需要一個固定的環境，靈感也不是閉門造車就可以接通。

再者，以前的咖啡店，沒有添飲，不太便宜，也不能坐太久。

原來，投入生活，然後冷眼旁觀，然後反覆感受，最後出其不意，就是一個基本的創作方程式。

向雪懷是一個天生感性、感情豐富、思想細密，而且筆觸細膩的文字創作者。

除了情歌，初入行的他已經嘗試逆主流而上，開始在廣東流行曲裏創作他的「人物素描」。

就像一個蹲在路邊細看眾生相的寫生人一樣。

埋頭掃描，採取各式各樣的線條及透視方法去把物體刻劃出來。

人物，原來也能一字一句、一唱一和，用文字及音樂刻劃出來。

當中，「意」、「形」、「神」，缺一不可。

這是一種對人的關注及深思，是對人文主義（Humanism）的敬禮；出於對人的一種尊重（Mutual Respect），始於對別人的感同身受（Empathy）。

午夜麗人
主唱：譚詠麟

●● 為她掀去了披肩
客人為佢將酒斟滿

她總愛回報輕輕一笑
看綺態萬千

為她點了香煙
有如蜜餞她的聲線
她令人陶醉於幽香裏
兩唇合上一片

她的刻意對你癡纏
一杯酒彼此一半
紅燈中　求一吻留念

開心跟你說個謊言
可否知痴心一片
聞歌起舞　人皆可擁抱
可會是情願

儘管心裏有辛酸
往來夜店天天不變
她任由人客心中取暖
向人奉獻溫暖

為她掀去了披肩
客人為佢將酒斟滿
她令人陶醉於幽香裏
兩唇合上一片
啦……

這是一件大城小事，發生於香港社會及經濟起飛的八十年代，一家夜夜笙歌的日式夜總會。

向雪懷在不同的訪問裏也曾透露，這首歌的女主角，其實是他青少年時期的一次偶遇。

爸爸因肝病突然過身後，年輕的向雪懷為了幫輕當時做收拾垃圾工作的媽媽，不怕風雨，不怕摸黑，也不怕別人的白眼。

有一次，辛苦到大汗淋漓的他，從已分不清來自自己還是垃圾的氣味中聞到一股清香，抬頭就看見一個像天使般的美艷女人，向他禮貌地一笑。明查暗訪，他才恍然大悟，原來是在夜總會工作的。

當時他心中想，就算是他這個臭小子，這個動人的女人也沒有嫌棄他，別人又為甚麼要看不起她呢？

他想，這是一種基層之間的互相包容。

多年以後，向雪懷就是憑着這一個美麗的記憶，寫下了這首歌。

歌詞中，每一句每一個字，不慍不火，不多不少，帶出了她在燈紅酒綠中的婀娜多姿。

「聞歌起舞／人皆可擁抱／可會是情願」，就是全首歌的

主旨。

其實，這首歌的另一段「插曲」，就是唱片公司的顧慮。

事關他們擔心這一個越界的題材，會影響當年開始大紅大紫的譚詠麟的形象。而最後還未是譚校長的阿倫力排眾議，唱了這首本地原創的非主流歌曲。

這一首歌影響力之大，提醒了當時紙醉金迷的香港人對夜總會的小姐要有應然的尊重，也給了她們一個比較文雅的稱號。

與向雪懷的很多歌一樣，這現象成為一種「迷因」，以後更有電影《靚妹仔》第三集以「午夜麗人」為名。

因為歌曲內容的真實程度，時至今日，很多人（包括譚校長本人）仍會問向雪懷是否曾實地考察，他都會一一否認。

拾荒者
主唱：盧冠廷

●● 望見拾荒的一老伯　行路半拐頭也漸白
當徘徊夜半的街中　他的心邊個又會明白
人往往忘記了去珍惜　真的愛給糟蹋
遺留下於街邊一份份熾烈熱誠風乾變白

誰又會去關心

唯有佢留意到對身邊肯悉心的觀察

看得出他傷心一路上見着別人陋習

默默的撿起了愛　凡拾到的存放入袋

當回頭若有所失　找到他一切自會明白

人往往離遠見到他只管心中譴責

有幾多的委屈忍受着縱是面前不少困惑

誰又會去關心

唯有佢人放棄佢執起堅守他的方法

盼一天執到的一份份愛及熱誠被笑納

望見拾荒的一老伯　行路半拐頭也漸白

當徘徊夜半的街中　他的心邊個又會明白

這是盧冠廷出道時候的一首滄海遺珠。

曲式是盧冠廷擅長的鄉謠（Country）風格，加上歌詞裏帶
有社會性的題材，結合後就像諾貝爾音樂詩人卜·狄倫的
社會性音樂一樣。

這是一首毫不廣東歌的廣東歌。

歌中的老伯，一副眾人皆醉我獨醒的姿態，基於某種原因，
要在街上做拾荒者。

無論如何，他應該是迫不得已的吧！

可是現代的城市化，社會的邊緣化，以及根深蒂固的歧視，足以把偷生在街角的老伯推至社會階層的底部。

歌詞中描寫的，就是八十年代現代社會高速發展之下的一種世態炎涼，一個遺失了愛的空間。

向雪懷巧妙地形容拾荒老伯所拾的，其實不是實物，而是被人間遺棄的愛。

這是一種對現代社會連消帶打的雙重諷刺，一方面慨嘆為何繁華社會裏還會有被忽視甚至被歧視的拾荒老伯，另一方面哀悼現代人已經麻木得把人情與愛丟棄在路旁。

歌詞裏運用了「譴責」、「笑納」等詞語，還看三十年後的社會，人與人的距離似近還遠，人與人的尊重似有還無，更是感慨良多。

Mr. Cool
主唱：彭健新

●● 紋眉塗唇行地庫
染白髮腳最後加些 Mousse
要有性格晚黑都戴黑色眼鏡一副

來來回回遊地庫　正面碰見作狀不打招呼
我要我要變得 Cool　未接受人地愛護
我要臉上皮膚　無論秒秒顯得痛苦
信我我是無辜　形象要似失戀戰俘
My Name Is Cool. My Name Is Cool.
扮正電影中的教父　My Name Is Cool.
在我身份證上新的稱呼
無聊無愁無後顧　每夜佔有快樂高聲歡呼
浸滿浸滿了香煙　未聽政府的囑咐
從來從來無後悔　只要天天開心不知辛苦
我要我要變得 Cool　配紫色耳環衫褲

這首歌的源頭，應該是始於「扮 Cool」這一個八十年代「潮語」吧。

在英文裏，Cool 原來是微冷的意思，即中文所說的「涼」，是一個關於溫度的形容詞。

在香港流行文化裏，「扮 Cool」是指故作冷漠，「好 Cool」是指很酷，而「Cool 魔」當然就是張智霖了。

歌詞中，主角 Mr Cool 戴上太陽眼鏡扮 Cool，當然是常識了吧。

他的行蹤，也記載了八十年代的城市風景。

歌詞中的「地庫」，其實是指當時還是新興的商場地庫

（Basement）；從地面走到地底，當時大家還未有網絡接收的考量，而陽光也沒法直達，但染髮搽 Mousse 的 Mr Cool 仍會戴着墨鏡逛地庫，就像古代的出巡一樣，這就是當年有型的典型（Stereotype）。

外表看似是目中無人，但其實暗裏是自怨自憐，更把自己變成犧牲者，然後用冷傲的外表把自己的脆弱埋藏起來。

就像一般人所說的，自卑心作祟，成為自大者。

細看歌詞，「電影中的教父」、「身份證上新的稱呼」，通通都是八十年代的標記。

最後，向雪懷更寫進了當時已公佈的衛生署對吸煙人士的呼籲：「浸滿浸滿了香煙／未聽政府的囑咐」。

就是這樣，八十年代的次文化就在這段的士夠格（Disco）的音樂中活靈活現起來。

而這種「扮嘢」的心態，更是香港當年從樸素的城市發展成物質掛帥的大都會的一個印記。

除了是人物素描，這應該更變成了八十年代的素描了！

我的故事

主唱：陳百強

●● 藏着以往故事的臉

走進再走出一天

雙眼的茫然　偷看每天

似是完全無記憶

似是完全無認識

沉默裏回頭　望身邊的改變

時候對我繼續欺騙

總會等到新一天

一個青年人　為誰眷戀

似是完全無意識

似是完全無目的

然後卻仍然　願企在遙遠

問　可否感到

給你望見到的不是我

問　問聲我為何

只會日日過　想得更多

誰道至愛永遠不變

只要彼此都相戀

苦痛的謠傳　累人不淺

往事全無痕跡

困在重重牆壁

〈我的故事〉，開宗明義，就是陳百強的故事。

當年才華洋溢、俊朗不凡、風度翩翩的陳百強，是音樂圈及娛樂圈少有的人才。

他擁有精湛的音樂造詣，更有難得的作曲天分。

所以他初入行就迅速走紅，家喻戶曉的歌曲數不勝數，例如〈眼淚在心裏流〉、〈喝采〉、〈等〉、〈一生何求〉等。

他亦曾參與不同的電影製作，包括與周潤發及鍾楚紅合演的《秋天的童話》。

官仔骨骨的氣質、帶領潮流的品味、嶄新多變的風格，更令他一直贏得萬千歌迷的愛戴。

但據說，事業的大起大跌、娛樂圈的人情冷暖、四周的蜚語流言、身邊的比較競爭，令追求完美的他漸漸感到迷失及不安。

原本與 Danny 並不熟稔的向雪懷，就在這個情況下，替他於一九八七年發行的大碟《夢中人》寫了這一首自傳式的歌。

陳百強沉鬱低迴的旋律，加上向雪懷句句到肉的歌詞，就

是經典的〈我的故事〉。

「藏着以往故事的臉
走進再走出一天
雙眼的茫然　偷看每天」

歌詞開始，就刻劃出一個失落了靈魂的沉重軀殼，嘗試將
自己封存在自己的空間，卻停不住只會向前流逝的時間。

「記憶」（Memory）

「認識」（Recognition）

「意識」（Consciousness）

「目的」（Intention）

「記憶」與「認識」都是我們腦內的基本功能，而「意識」
及「目的」更是人類深層次的存在條件。

但都沒有了，怎麼辦？

活像是一個失去腦部主要功能的軀體。即是我們一般所說
的行屍走肉，但是沒靈魂⋯⋯

向雪懷能在這兩處分別相隔兩個全音（Whole Tone）及兩
個半全音的位置，找到並寫上四組如此相關到題的神經心

理學（Neuropsychology）用語，在廣東話填詞來說，實在是神來之筆。

「**然後卻仍然　願企在遙遠**」

然後向雪懷用一種無奈的距離感，去形容一種自我的抽離。

可能這樣做，起碼能減輕自己的痛苦。

「**問　可否感到**
給你望見到的不是我
問　問聲我為何
只會日日過　想得更多」

在副歌的兩個提問，是對別人及自己的深切提問，但應該都是不需要作答的問題。

那並不是問號，其實是感嘆號罷了！

「**誰沒有從前　讓快樂重建**」

歌曲的最後，用了這兩句仍帶有放下及盼望意味的歌詞作結尾。

還記得當初聽這首歌，雖然還是年少，也不完全明白歌詞的內容，但第一個音符已經直達我的心靈；絕對是其中一首我至愛的廣東歌。

大 城 小 事

那有一天不想你

主唱：黎明

抬頭望雨絲　夜風翻開信紙

你的筆跡轉處談論昨日往事

如何讓你知　活在分開不寫意

最寂寞夜深人靜倍念掛時

沒有你暖暖聲音　瀝瀝雨夜不再似首歌

別了你那個春天　誰在痛苦兩心難安

我帶着情意　一絲絲悽愴
許多說話都仍然未講
縱隔別遙遠懷念對方
悲傷盼換上再會祈望

我帶着情意　一絲絲悽愴
許多說話都仍然未講
盼你未忘記如夢眼光
只需看着我再不迷惘

重投夢裏鄉　在孤單的那方
見到今天的你　仍像昨日漂亮
柔情望對方　望着一生都不想放
怕日後夢醒時候印象淡忘

上世紀，從八十年代開始，九七的歷史時刻漸近，不少香港人對前途感到擔憂，選擇移民；同時，亦有很多年輕人志在四方，到外國留學。

這就是香港人所謂的「移民潮」。

在音樂創作方面，說到底，廣東流行曲是一種商品，當時只發展了短短十數年，市場的主流自然會是較容易流行的大路情歌。

但是社會的現況，總會無可避免地影響每一個人的意識形態，也會影響某一些流行文化的細節；所以，在創作時，

社會性的元素，有意無意，或多或少，都會在一些歌曲裏隱藏着，或是表現出來。

〈那有一天不想你〉就是其中之一。

歌曲，從一個四野無人的雨夜開始，男主角讀着愛人的來信，多管閒事的夜風，逐頁替他翻開桌上的信紙，但在她的「筆跡轉處」，卻只是談論着往事，亦再聽不到暖暖的聲音⋯⋯

上世紀九十年代中，這首經典歌曲在各大主流媒體的電視劇廣告裏洗腦式出現，推廣當時還是新興的無線電話品牌；主角當然是黎明，在當時還未叫做「微電影」的《天地情緣》微電影裏，訴說着一個分隔異地、牽腸掛肚的大時代小故事。

這是當年深入民心的 Leon 與阿 May 式愛情故事。

而向雪懷當年，亦是與家人分隔兩地，可算是感同身受。

在沒有互聯網的時代，要與你心愛的人互通消息，就只好拜託航空信件、長途電話，以及當時算是新發明的傳真了。

在那個還是實體的世界，與現在的數碼化世界不一樣；天各一方的戀人，雖然不能隨時上線來一個「天涯若比鄰」，但往往會更珍惜腦海中那些曾經真實發生的感覺與回憶。

「沒有你暖暖聲音／瀝瀝雨夜不再似首歌」，這是一個不只是情景交融的寫法；短短的兩句，設定了由雨聲不經意地交響成一首配樂，奈何沒有了所愛的主音，對他來說就不再是一首完整的歌了。

最後，面前只有一封信，所以只好潛進夢裏，盼望跨越空間，與夢中的她相聚。

百感交集，是雨是淚，但又怎可向她坦白道出自己的寂寞難耐和相思之苦呢？

最後，螢幕上，當然是當年新興的手提電話接通了⋯⋯

你要等我
主唱：譚詠麟

●● 透過玻璃的光線　散佈着懷念
坐進機艙的一角　呆呆地想你

當升空一刻飛機飛出跑道
開始追蹤心中的意願
情意繚亂　我心更堅　不減的信心
要戰勝身邊的挑戰　你要等我　等我

送你一束束光線　插滿在雲上

我更關心珍惜你　時時夢中見

送我溫馨的一吻　愛意盡呈現
坐上光陰的火箭　何時又相見

這是一個發生在機艙的故事，也是當時廣東歌跳出「花前月下」框框的好例子。

從歌曲出版的時序算來，譚詠麟這首滄海遺珠可算是〈那有一天不想你〉的前傳。

而這首歌跟後來張學友的〈壯志驕陽〉，更有異「詞」同工之妙，也是述說一個帶着希望的暫別；而上世紀八九十年代，人們出國，道別當然不再是在車站或碼頭，而是在機場了。

歌詞的第一段，就簡單直接地描繪出一個屬於別離但充滿希望的早上。男主角坐在機艙裏，彷彿尚未離開，便已經開始懷念她了。

副歌部分，飛機起飛的那一刻，滿懷雄心壯志的男主角終於一飛沖天，迎向未知的未來，為二人打拼。

用飛機起飛及壯志沖天作為對比，這是向雪懷式的將情景轉化到意境，可以讓聽眾在三言兩語間將那種蓄勢待發的期盼通通心神意會，近乎照單全收。

樂觀總是會令人有希望，而希望就是人類重要的生存動力。

主角更能夠膽單方面對愛人作出海誓山盟的要求：「你要等我」。

後事如何，又是另一個故事了。

千個晨早
主唱：周慧敏

●● 當臨行一刻見你趕到　對我還是最好
有話怎麼說好　仍然是心裏愛着你
離別之苦似匹布　但你輕輕的擁抱
像說　你莫再奔逃

當徬徨的心有你鼓舞　才能從未跌倒
我內心感覺到　從來未相信這是愛
你的心總看不透　為你空等千個晨早

就算我開心不開心　有誰想知道
傷心不傷心　向誰可透露
我最後決定離別最好
痴心不痴心　我難於傾訴
輕鬆的分開我未做到
只想一世在你的擁抱

「千個晨早」，即是三年；就如「一萬天荒愛未老」，就是三十年。

九十年代初，這是一首唱片騎師經常在清晨電台節目播放的歌曲。

主唱的周慧敏，當時也是炙手可熱的電台節目主持人。

因為這是一首關於早上離別的歌曲，單從歌名來說，已是很容易在電台的晨早時段 Tag（介紹）的歌。

為了易於被電台節目介紹，改歌名也是填詞時十分重要的一環。

記得那時還在大學讀書的我，當讀了一個通宵達旦之後，間中都會在清晨的收音機聽到阿 V 的這首歌。

留學潮，移民潮，數不清的離愁別緒，每日都會在機場離境大堂上演。

那時，故事應該發生在位於九龍城及新蒲崗之間的啟德機場吧。

「當臨行一刻見你趕到　對我還是最好　有話怎麼說好」

沒有現在班次準時的機場快線，唯有靠那時沒有冷氣的雙層巴士。

是九龍城迴旋處堵車，還是心中的迴旋處猶豫？

「你的心總看不透　為你空等千個晨早」

在千個晨早後的第一千零一個晨早，他終於趕到。

不過，無奈地，今次是屬於離別的晨早。

離開，是女主角無可奈何的選擇。

未經印證的愛情，但不需再掩飾的感覺，就在離別時頃刻爆發。

一切盡在不言中，向雪懷最後只是用了一個擁抱來交代。

流離所愛
主唱：黃凱芹、余劍明

●● 黃：就算分開仍然能相愛　你願永遠等待
余：要等一天要誤了一生　還是愛你未更改

黃：誰為我今天流離所愛　愛願放置於心內
合：為了學業為了不羈理想
　　迫於掉低這份愛

合：明知不可以再分開　　分開不想接受新愛

余：愛令我恍似置身於死海

黃：離不開

合：你是你是我的將來　　誰都不可以再分開

　　不想擔心這是否錯愛

黃：你話過任何時候需要你

余：需要我

合：重新可開始這熱愛

黃：若算相識無緣相愛　　愛是永遠的無奈

余：你的開心也令我開心　　緣分諷刺着悲哀

黃：人為我依依流離所愛　　愛是再次的忍耐

合：為了學業為了不羈理想

　　迫於掉低這份愛

青梅竹馬，各奔前程。

這是無數八九十年代年輕情侶的寫照。有的是為了舉家移民，有的是為了出外留學。

就像以上周慧敏的〈千個晨早〉般的故事。

有一些人甘心，但有更多不情願。

如果事情發生在古代，這應該是男的上京赴考，而女的只能盼郎歸。

但事情發生在二十世紀九十年代，情況就不同了。男女變得平等，人口更趨流動，青年男女亦因着自己的處境去到世界不同的地方，然後用不同的方法繼續聯繫。

感情一旦開始了，面對無可避免的分開，成年人當然會心裏有數。但當大家還年輕，不確定性便更多了。

黃凱芹及余劍明主唱的〈流離所愛〉，就是訴說這種青蔥的無奈。

「就算分開仍然能相愛　你願永遠等待
要等一天要誤了一生　還是愛你未更改」

觀察入微的向雪懷，在歌曲一開始，就表達出男女主角對這段青蔥戀愛的天真堅持；其實在那麼年少的年紀，永遠應該是無限的，試問誰又能確定自己能夠永遠等待呢？

不過肯定的一件事，就是當大家說的時候，是真心的。

而對於重聚，再多等一天，最終可能誤了一生；面對這種矛盾，男女主角還是選擇繼續去承諾。

起碼，這是現在大家可以做的事。

這首詞的寫法幾乎是一韻到底，他用了 oi 這個元音（vowel）。

當你多了解一些廣東話填詞的時候，會發現不少押韻的詞彙就好像上天安排一樣，意思上可以是有關的。

用 oi 這個元音做例子，愛、分開、將來、等待、回來，這些押韻又相關的詞彙，就在幫助填詞人從事艱難的廣東話歌詞創作。

歌曲的主題「流離所愛」，由一對年輕情侶道出顛沛流離、流離失所的愛情，亦是典型向雪懷式的拿手鑄詞。

第十章

緊握你手……朋友

朋友

主唱：譚詠麟

繁星流動　和你同路
從不相識開始心接近
默默以真摯待人

人生如夢　朋友如霧
難得知心幾經風暴
為着我不退半步　正是你

遙遙晚空　點點星光　息息相關

你我哪怕荊棘鋪滿路

替我解開心中的孤單　是誰明白我

情同兩手一起開心一起悲傷

彼此分擔總不分我或你

你為了我　我為了你

共赴患難絕望裏緊握你手

朋友

向雪懷逾千首歌詞當中，在華人社會流傳得最廣最久的，應該是出現在譚詠麟一九八五年出版的大碟《暴風女神》內的〈朋友〉了。

歌曲原本是電影《龍兄虎弟》的主題曲，講述識於微時的譚詠麟及成龍出生入死的歷險故事，歌曲貼題之極，簡直是電影的點睛之作。

理所當然，歌曲成為各大頒獎典禮的金曲，亦隨着卡拉 OK 的出現，成為香港人當年的集體神曲。

那時，此地，無論在學校還是在消費場所，只要有惜別及重聚的時候，大家總會攬頭攬髻地合唱着這首歌。

「繁星流動／和你同路」，兩人就此開展了一段難兄難弟的旅程。

很快，歌詞的第二段（Verse 2）便到了全首歌詞的精髓，

「人生如夢／朋友如霧」。向雪懷說過，「朋友如霧」的意思，是指朋友可以隨時失去，像霧四散一樣，即俗語所謂的「散水」了。

就是所謂的「人情冷暖，世態炎涼」了。

而「人生如夢」這個說法，先前也有流行歌曲提及過，例如《不了情》的插曲、由顧媚主唱的〈夢〉，也有美國經典電影《玉樓春曉》的主題曲 "Interlude"，第一句已是 "Time is like a dream..."。

在哲學的層面來說，莊周夢蝶其實是一個沒有終點的哲學問題，無止境地尋找真實與夢境的邊界。

而在宗教的角度來說，印度教裏的梵天一夢，就是述說眾生都是梵天夢境裏的一部分，祂每次醒了，就會是天地再一次滅亡。

但對於我來說，這是一個主觀經驗（Subjectivity），但人生如何夢、如何醒，就是每個人的各自演繹了。

「遙遙晚空／點點星光／息息相關」，這三個平行的四字詞語，是高手把情境與主角不知不覺拉在一起，也將整首歌的意境刻劃出來了。

現在無論在香港、台灣或內地的卡拉 OK，仍會常常聽到大家唱這首歌，這就是流行曲的威力了。

世界會變得很美

主唱：草蜢

●● 期待中我　煩悶枯燥

流浪街中的好一段日子

從未相信命運就是天意

只知道自我世界有苦惱

前面的世界誰人又知道

平坦的不一定是好

有些失意並未公報

想將我悶與痛快向你傾訴

聽說外面浮華如樂土

走出這世界會有千個夢兒

痛恨從前為何無從目睹

聽說這世界再次變得很美

忘記了今天失戀寄望在明天

心中更自傲

憑我的感覺找到

朋友都踏着命運腳步

抗拒風雨

找到愛慕

在每一天我要不斷進步

你會某天叫好

與向雪懷的相識，應該是在一九九〇年。

那年，我只是一個剛剛出版第一首廣東歌的新進填詞人，而向雪懷當時已是炙手可熱的金牌填詞人及監製了。

一九九一年，本着「流行音樂也可討論社會議題」的音樂理想，我這個傻頭小子，竟得到當時得令的他，以及電子組合 Cocos 女主音 May Ip（也算是當年少有的香港女唱作人）的支持，成立了當時的「大專音樂聯盟」，最終與一班當時仍是大專階段的年輕音樂人在一九九三年完成了「音樂舞台：此時此地香港──一九九三」的跨媒體原創歌曲音樂劇。

這個可一不可再的跨大專音樂劇，主題顧名思義，共分四個部分：「校園」、「愛情」、「社會」及「政治」，前後亦以 Prologue 開始及 Epilogue 結尾。

一班熱血青年，不分日夜，也不分你我，憑着一個單純的音樂信念，以及迎着意想不到的困難，終於把二十首原創歌曲完成，並得到一群專業舞台工作者用當時還很新鮮的跨媒體方式搬上舞台，包括話劇、舞蹈、影像等。

而當中有很多同學，現在已成為流行音樂圈、各媒體及創作行業的中流砥柱了。

在「校園」的部分，實在有感而發，情之所至，我就寫了一首〈聽說青春的天空很美〉，作為開始及結束。

那兩年，雖然向雪懷已是創作上的老前輩，但他從來沒有計較太多，也為着同一個音樂信念，不分晝夜地為我們完成這個夢想。

一年之後，他為草蜢寫了〈世界會變得很美〉這首歌。

聽說，他當年確實被這群傻孩子感動過。

「寫上自己　不枉此生青春的筆記
找到自己　你與我同樣美」（〈聽說青春的天空很美〉）
「朋友都踏着命運腳步　抗拒風雨　找到愛慕
在每一天我要不斷進步　你會某天叫好」（〈世界會變得很美〉）

一生不再說別離
主唱：太極樂隊

●● 曾經過幾番失意　才有一個好開始
但我並未後悔　每次與你倆相依
人生要跌倒幾次　方可找到一點真摯
着實幸運是我　你我心中思想相似

立誓命運如逆轉　不可分割幾顆心
縱是風雨　幾經掙扎到了現時

當追逐一生的理想

天天艱辛生活未能如想像

彼此心裏有悶氣　卻不放棄

不管一切拼搏地捱

請考慮可否不要走

多少悲傷當天仍然能忍受

我們都會　（我們需要）

一生想念你

一生不再說別離

離開你怎麼可以　好開始於今天將至

盡力做日後定做到　想得到的終於得到

人生要跌倒幾次　方可找到一點新意

幸運地遇着你　心中思想多麼相似

離別你怎可有歡喜

哪裏再有這一知己

〈一生不再說別離〉這首歌，是向雪懷作品裏少有的搖滾
樂團歌曲；與現在已是廣東歌搖滾班霸的太極七子合作，
也給聽眾看到他剛烈的一面。

向雪懷常常說，他最好的朋友，都在中學及音樂圈認識。

一班同聲同氣的老朋友，一起迎接人生的挑戰，一起打拼，
一起失敗，一起成功；才明白互相扶持的深厚感情，才是
人生值得珍惜的東西。

這就是現在潮語所謂的「麻甩的浪漫」。

不知向雪懷在寫這首歌的時候，是否正在與他的老友攻打四方城呢？

同枱修行，有贏有輸，一切盡在笑談中。

一班大男人，原來到了別離，除了依依不捨，仍然是依依不捨。

最後，大家都是說個美麗的謊言安慰自己，「一生不再說別離」。

惜別歌
主唱：關正傑

● ● 隨緣去哪管你是誰
也不許留下你
風不息搖曳燭光已滅
化千愁萬緒

花一束含着一眶眼淚
勸君泉下醉

良朋個個捨我別離

唯獨是留下我

乾一杯來日當可再聚

醉擁泉下裏

只擔心來日的孤墓

野草誰來拔去

向雪懷憶述，這首看似是懷念亡友的歌，其實是紀念那時因肝病剛離世的父親。

用朋友的關係去寫，可能較易過監製一關，聽眾也較易了解；但如果我們用紀念父親的角度去解讀這首歌，情緒便會顯得複雜了。

歌名叫〈惜別歌〉，但這不是同學、朋友的惜別會，這其實是生命的惜別會。

歌曲一開始，就唱着，「隨緣去哪管你是誰」；即是說，「生死有命」。

向雪懷應該是想表達父親從診斷有肝病到離去短促得無奈。

至於「風不息」，很可能是源於「樹欲靜而風不息，子欲養而親不在」。

燭光，古今中外，都是追思的用品。在中國文化裏，像是為黃泉路上的親人點燈帶路；而在西方，這是一點思念

的光。

燭光將盡，愁緒將始。

哀傷（Grief），是一種當親人離去的時候便會發生的內在經驗；而哀悼（Mourning）就是哀慟的反應。

一般來說，這些都是人類天生的，不同的文化就有不同的表現及意義。

在古代的中國社會，就有守孝三年之說。

今時今日，三年是一個天文數字。

但當年仍然年輕的向雪懷，還是用了一首歌去哀悼，以及一生去懷念他尊重的父親。

酒，在生時可以與良朋暢飲；生離死別時，亦可作祭奠之用。無遠弗屆，成為人與人跨越生死的橋樑。

乾一杯，思念在心頭，半醉中感覺又回來了，就像一切沒有變。

不過，向雪懷最後一句「只擔心來日的孤墓／野草誰來拔去」，把歌曲帶回到一種自身對死亡的恐懼。

我相信這也是他當年掃墓時的親身體驗。

細心聽來，是一種比蒼涼更蒼涼的感覺。

這也令我想起跑馬地墳場門口的一對石刻對聯。

「今夕吾軀歸故土，他朝君體也相同。」

用心想想，這是一種多麼乏力的感同身受！

第十一章

我們的集體回憶

紅磚牆

主唱：Cocos

走在路上

舊建築變成危牆

舊記憶未退色

像永恆如常

心內願望

畫滿於隔鄰紅牆

在某天

獨個牽着你觀看

看看這畫中主角
看看我愛的感覺
看看這畫中一角
是你孤單看窗

今日路上
路變得窄和悠長
沒法知
沒法知是你的近況

走在路上
路也許似曾遺忘
但我的熟悉步履仍如常
失望的望
漸退色眼前紅牆
在某天
獨你一個觀看

看看這畫中主角
看看我愛的感覺
看看這磚塊之上
我畫滿一千個想

孤獨在路上
路變得窄和悠長

〈紅磚牆〉，是香港第一代電子組合 Cocos 的派台作品。

一九八八年，在勁 Band Super Jam 的七大樂隊中，Cocos 是比較低調的一隊，而主音 May Ip，畢業於當時理工學院（即現在的理工大學）的社工系。

就是因為這個原因，看似風馬牛不相及的向雪懷決定為他們的這首歌填上關於理工學院校舍的歌詞。

原因，是大家都是理工的校友。

沒有這份親身的成長記憶，實在沒有辦法寫出一首這麼細膩感人的歌詞。

**「走在路上　舊建築變成危牆
舊記憶未退色　將永恆如常」**

歌曲一開始，就設定在多年後的今天，舊建築亦已隨着歲月的增長變成危牆。

紅磚牆，就是指位於香港海底隧道口的理工大學，而前身理工學院成立於一九七二年。

向雪懷巧妙地運用了歌者、「你」、「畫牆」及「紅磚牆」，

在漫長的歲月中時空穿梭，在短短幾分鐘的一首歌內，寫下了一串串的意識流。

這應該是他腦海中記憶與意識的，交錯的結果。

「走在路上
路也許似曾遺忘
但我的熟悉步履仍如常」

這一段，我認為是全首歌最精彩的地方。

那段往日每天上學及回家的路，即使漸漸隨着時間被遺忘，但當自己回到這一個空間，大腦裏的記憶卻不知不覺，帶出昔日的熟悉步伐。

向雪懷的說法也不是沒有科學根據。

這就是我們大腦內的步驟記憶（Procedural Memory），往往會在其他記憶減退後，還在我們心中深深印下。

就像一個退休多年的飛機師，回到自己的位置，也可以本能似的重施故技，自動重拾以前的工作。

人遠去，環境變得陌生，但本能仍是熟悉，感覺仍是相當接近。

不見不散

主唱：譚詠麟

●● 古老的建築已一一遷拆　戲院林立

街裏轉角多了一個不速客　冥想中給驚嚇

磚　那方格經過風雨的洗擦　這刻變得平滑

心裏思憶經過光陰沖擦　更覺深刻天天積壓

當每一次想你都會疑惑

愛已永遠得不到解答

當每一次牽掛恍似明白

在人海知心終需分隔

茫茫路　多麼遠

遙遙望　重逢又似極渺茫

可知你最難忘　情境最難忘

街裏少了車輛兜圈穿插　已經晚黑

燈柱刻上今晚不見終不散　到了今天都可察

所有的愛都已給你心抵押　那天你可明白

想到當晚的你給我的手帕

永遠深刻　傷心不擦

「不見不散」，在後現代的年頭，根本是一個超越理性的
承諾。

明明還是未見到，也決意等到她到來。

即是說，彼此都有着很大的信心，也有着很大的決心。

可能因為他知道她一定會來，又或者他決定不計後果地繼續等。

在八十年代的香港，大家很喜歡相約在尖沙咀天星碼頭，「五枝旗杆，不見不散」。

在二〇一九年的網絡世界，大家已習慣了快閃（Flash Mob）文化，甚至是「不見即散」。

「古老的建築已一一遷拆　戲院林立
街裏轉角多了一個不速客　冥想中給驚嚇」

〈不見不散〉，歌曲一開始，已經交代了時間的不留情面，城市的滄海桑田。

同時，向雪懷也慨嘆現代都市為了商業化而忽略市區保育，四周充滿着新舊交替。

不久男主角出場了，是一個正在鬧市中冥想的不速之客。

活像是卡繆（Camus）《異鄉人》（*L'Etranger*）的現代城市版，但訴說着一個在時空上格格不入的異化（Alienation）故事。

但歌詞中他與鬧市的格格不入，卻完全是因為他選擇停留

在那一段與她約會的昔日時光。

「街裏少了車輛兜圈穿插　已經晚黑
燈柱刻上今晚不見終不散　到了今天都可察」

隨着故事的起承轉合，我們開始了解不速之客在懷念甚麼。

鏡頭一轉，刻在燈柱上的「不見不散」，雖然算不上山盟海誓，也是一種時間磨滅不去的承諾。

換了是千禧後的今時今日，一個高速數碼化的年代，「不見不散」四個字恐怕已經瀕臨絕種；而對現在很多後現代社會的人來說，「不見不散」，恐怕只是出現在 WhatsApp 群組內其中一個未讀的訊息罷了。

世外桃源
主唱：譚詠麟

●● 我的心已跟海風流浪
我的影同樣尋覓去向
如海鷗剪破了寂靜　如斜陽隨水溫
隨天光走到了日落　人愛上懶洋洋
我於蒸發感覺中流汗
我的思緒像潮汐退漲
人海中飄泊似踏浪　仍然頑強闖蕩

煩囂中失去了願望　離遠了從前方向

願活在夢幻世界　身穿千尺浪
夢內沒有分國界　自由是國邦
從無緣無故的徬徨　走進歡笑開朗
如帆船微雨中迴航　不必孤身飄遠岸
能遺忘人世的繁忙　方會醒覺風在唱
從從前愁緒中離航　熱情像紅日發放

東晉陶淵明的〈桃花源記〉，是當年中學中文科的課文，香港的學生總會細讀過。

這篇傳頌千古的文章，描繪了一個遠離戰亂、自給自足的理想社會。

在戰禍連年、亂世不斷的大時代背景下，桃花源的與世無爭更成為當時黑暗世道的鮮明對照，是名副其實的烏托邦。

可是，就算是活在相對安穩的世代，人們也往往會嚮往悠然恬靜、自得其樂的生活。

這種原始的取向，在現代的社會裏，卻往往會被視作不思進取。

如果你已經在世界賺了一大桶金，贏了一仗，這種返璞歸真就變得更為難能可貴了。

「我的心已跟海風流浪
我的影同樣尋覓去向
如海鷗剪破了寂靜　如斜陽隨水溫
隨天光走到了日落　人愛上懶洋洋」

這首歌的文字運用，以及意境營造，都是上乘之作。

歌曲一開始，已經是情景交融，一個風塵僕僕的人終於可以懶洋洋地面向大海，在岸邊從天光走到了日落。

用現在的潮語來說，就是難得可以一個人 Hea 吓了。

然後你可能會問，究竟海鷗怎樣剪破了寂靜？

只要看看牠像剪刀的尾部在天空劃過，無拘無束，「拗」、「拗」的高叫，你便知道了。

「我於蒸發感覺中流汗
我的思緒像潮汐退漲」

在蒸發感覺中流汗，是指整個人都感到快被蒸發，然後從毛孔流出熱汗；這是一種與自己的身體對話的心靈經歷。

這一刻，甚麼也不想，腦海隨着大海的浪潮，一退一漲，像是進入了一個近乎元神出竅（Trance）的狀態。

「煩囂中失去了願望　離遠了從前方向」

原來這一個在「世外桃源」Hea 着的主角，也是在營營役役中迷失了方向，最後原地踏步，甚至自我倒退。

今次的 Hea，也算是一種退修（Retreat）。從大自然裏找回心靈的平靜，然後追尋一個夢幻的國度⋯⋯

「願活在夢幻世界　身穿千尺浪
夢內沒有分國界　自由是國邦」

假期過了，向雪懷也要從夢幻（Fantasy）回到現實（Reality），並帶着一個正面積極的頓悟。

「能遺忘人世的繁忙　方會醒覺風在唱
從從前愁緒中離航　熱情像紅日發放」

還是，真正的「桃花源」，其實一直都在自己的心中？

大 千 世 界

控訴

主唱：太極

●● 人在壓迫的空氣　想作出反抗

承受痛苦與創傷

沉默退縮於嘲笑　怎會不沮喪

人像野狗變囂張

哀傷　驚慌　愛已滅亡　改變它無望

饑荒與兵荒　慘不忍看

每一個心中理想　溜進了惡夢

仇恨鬥爭只想控訴一切不公允

誰用血洗去痛苦

人類放聲的呼叫　想作出解放

寧靜裏一片驚慌

驚慌　哀傷　愛已滅亡　改變它無望

饑荒與兵荒　慘不忍看

痛苦已充積滿腔　求救目光

向雪懷寫的歌詞，因為市場考慮的關係，比較少是直接關於人類及生命這些基本價值。

不過他心中對世界的那團火，從來沒有熄滅過。

在當年外表還是溫文爾雅的向雪懷來說，他這種「搖滾」的態度，實在是比較難想像的。

他為太極樂隊寫的〈控訴〉，就是其中一首；歌曲於一九八六年出版，出現在太極樂隊實驗味甚重的大碟《迷》。

帶點重金屬味道的搖滾曲風，加上向雪懷少有的聲嘶力竭歌詞，成就了這首屬於滄海遺珠的偏鋒之作。

「人在壓迫的空氣／想作出反抗／承受痛苦與創傷」，述說着當人受到嚴重壓迫，而沒有其他更好選擇的時候，自然的反應當然是作出反抗。

這是人類的本能反應。

但是，好好的，為甚麼人會傷害其他人呢？

在遠古的時候，人與人之間的暴力，通常都是因為生命受到威脅，出於自衛求生的本能（Survival Instinct）。

不過到了近代，雖然人類經歷了近一萬年的進化，但人性有時卻會變本加厲，令某些人因為慾望、金錢、地位、權力或恐懼，作出迫害其他人的行為。

世界各地，今時今日，到處都有「仇恨」及「鬥爭」，仍有「饑荒」與「兵荒」；普通人像螻蟻，除了控訴，試問又可以做甚麼呢？

人類已用了近三百年建立起以人為本的人道主義（Humanitarianism）及普世價值（Universal Value），為甚麼還是繼續自相殘殺呢？

文明應該是向前進化的，是不是沒有其他解決衝突的方法呢？

其實，若每個人仍然能記得有愛，我們的世界應該會是不一樣的；無論將來的世界是怎樣，至少，我們還有尊嚴、還有希望。

歌詞裏，「愛已滅亡」，但我們仍然相信愛會無限復活。

文明淚

主唱：徐小鳳

●● 名城葬身戰海　情人要分開

孩童沿路哭泣　不知雙親可會回來

為何每雙眼睛　閃出絲絲顫驚

彷徨無望的恐慌　只因不知道未來

和你居於千里之外　未想加傷害

棲身於太陽下　你我這刻更需要愛

唯有每天一再忍耐　耐心的等待

生於不滿年代　心需要熱愛

文明戰火揭開　誰能說應該

無愁無恨的爭端　比天災更厲害

抬頭滿天碎星　好比千億眼睛

含愁遙望怎麼可解開　蒼生的悲哀

文明淚滿蓋

文明失去愛

香港樂壇殿堂級歌手徐小鳳，在加盟寶麗金唱片公司後，
由向雪懷以原名陳劍和替她監製唱片。

在一九九一年，向雪懷有感於伊拉克入侵科威特的問題，
毅然替徐小鳳寫了這首難得的非情歌。

〈文明淚〉這個歌名，聽來帶點托爾斯泰式文學巨著的風範。

二十世紀，經歷了第一次世界大戰及第二次世界大戰的洗禮，當然這是侵略者的孽障，但亦有人說這是人類歷史的循環。

戰爭，從來都是動物及人類解決紛爭的最原始方法。

根據資料顯示，第一次世界大戰的死亡人數約有一千八百萬，第二次世界大戰的死亡人數更攀升至五千萬到八千萬。

受傷的人不計其數，而戰爭導致家破人亡的情況更是難以估計。

有人說，人類總會從錯誤中學習，改變將來。

自此之後，全世界大部分的政府不想再作出無謂的犧牲，嘗試尋求戰爭以外的方法去解決國與國之間的紛爭。

可是，基於各種因素，戰爭還是在地球的某些角落繼續發生。

雖然沒有現在電子平台上的同步廣播，上世紀的新聞發放及電視廣播，也令身在地球另一端的我們可以目擊這些戰爭的破壞。

「名城葬身戰海　情人要分開
孩童沿路哭泣　不知雙親可會回來」

打仗國家的政府，雖然常道不應禍及平民，因為他們都是無辜的；但當侵略發生的時候，平民往往首當其衝，成為戰爭裏無辜的犧牲品。

生靈塗炭，生離死別、悲歡離合，拆散了一對又一對情人，破壞了一個又一個家庭。

對於地球上大部分現存的人，現在總算能倖免於真實的戰爭，甚至很多從來未經歷過任何戰爭；但在媒體裏看到這些戰爭的情景，就算未會悲天憫人，亦難忍惻隱之心。

在千禧後的數碼年代，Live 直播更能將遠方的天災人禍拉近至歷歷在目，真實到旁觀者（Bystanders）的角色變為參與者（Participants），誰又可能置身事外？

「和你居於千里之外　未想加傷害
棲身於太陽下　你我這刻更需要愛
唯有每天一再忍耐　耐心的等待」

可惜的是，歷史告訴我們，人類總會重複同樣的錯誤。

一點光　Shine a light

主唱：譚詠麟

●● 遠方這一片天　正偷偷看我怎麼做

怎麼一對手　可伸進這風暴

找到風缺口　何以不好

是否不屈膝　避不開給雨推倒

前面或許就是懸崖

仍然活得相當痛快

能陪伴所愛　這刻不太壞

你手中一點光送我

逃離在黑夜被長埋

頭頂天的我　不怕失敗

So shine your light　Shine your light

有你給我溫暖的　身擋衝擊會很驕傲

只跟雙腳走　可走進了新的路

不想　失去的　才會得到

或者不憂心　便不必朝晚祝禱

在前面或許就是懸崖

仍然活得相當痛快

能陪伴所愛　這刻不太壞

你手中一點光送我

逃離在黑夜被長埋

頭頂天的我　不怕失敗

〈一點光〉是向雪懷近年少有的作品。

明明是一首勵志歌曲，卻帶有一種看破世情的境界。

隨着年月成熟了不少的向雪懷，在減產多年後再次用歌詞去分享自己對人生與世界的看法。

「遠方這一片天　正偷偷看我怎麼做
怎麼一對手　可伸進這風暴
找到風缺口　何以不好
是否不屈膝　避不開給雨推倒」

「人在做，天在看。」

是中國人的至理名言。

在人類歷史裏，不同的文化，亦有不同的神明及信念監察着世人的行為，例如基督教裏的上帝，以及佛教裏的因果循環信念。

真實與否，無論如何，結果是總使人心有所依，行為有規範。

佛洛伊德精神分析的結構模式（Structural Model），將人格分為「本我」（Id）、「自我」（Ego）、「超我」

（Superego）。而「超我」就是我們的良心，為我們的行為把守最後的關卡。

縱使如此，面對眼前人生的風暴，男主角亦似乎有所動搖，要逃避，還是屈服？

副歌是全首歌的重點：前面也許是一跌下就會粉身碎骨的懸崖，做人最緊要是活得痛快。

這就是一種活在當下的道理。

但是，說不出的未來，無人可預知，再加上人類面臨二十一世紀後現代社會的意識形態及身份認同逐漸迷失，就算是人生經驗相對多的人，也往往會感到不知所措，尤其是他們曾經經歷那現代社會所謂的黃金年代。

未得到的，就擔心撐不下去；得到過的，就擔心會失去。

這就是焦慮（Anxiety），也是一種預期性的焦慮（Anticipatory Anxiety）。

話說回頭，人真的可以那麼瀟灑，儘管可能會粉身碎骨，仍能痛快地生活嗎？

其實，這就是一種歷練，也是一種態度。

這並不是一種離地的、以既得利益者的姿態去唱高調，而

是貼地的與風暴中同行的人共勉。

其實向雪懷曾對我透露，從小開始，他便一直做同一個夢；在夢裏，眼前就是一個懸崖。

這可以解讀成佛洛伊德所述的「潛意識」，也可以是榮格（Carl Gustav Jung）提出的「原型」（Archetype）。

無論如何，從歌詞裏形容面對懸崖的瀟灑自在，他應該已經跨過這一個可能是沒有安全感的階段了。

然後，向雪懷在副歌後半部憑歌寄意，就是他的所愛化成一點光，成為他支撐下去的動力，也把整首歌帶回傳統勵志歌的模式。

副歌後的第二段主歌（Verse 2），述說男主角得到了所愛的溫暖，就算現正遇到風暴的衝擊也感到驕傲；而跟隨着自己的腳步及感覺，最後也能踏出自己的康莊大道。

「不想 / 失去的 / 才會得到 / 或者不憂心 / 便不必朝晚祝禱」，即是叫大家不要自怨自憐、思前想後。

這是一種現在提倡的正向思維，有人花一生也參不透，有人天生的性格樂觀自在。

〈一點光〉這首應該是夫子自道的歌，結論是只要有了所愛，我們更能支撐下去。

這也正好印證了哈佛大學一個從上世紀三十年代橫跨了八十年、對於快樂及健康的研究："The Harvard Study of Adult Development"。

這研究證實一段美滿的關係，就是快樂、健康、長壽的主要因素。

所以我們應該要花一生去尋找「一點光」，而自己亦應該成為別人的「一點光」。

第十三章

廣　東　歌　的　時　地　人　物

我們在廣東歌及向雪懷的世界馳騁了一圈,由此可見,透過跨學科分析方法(Interdisciplinary Approach)的引證,原本主要屬於商業產品的廣東歌,其實也在不同程度及層次上,反映了人類內在及外在的經驗。

向雪懷的歌詞

透過深入淺出的了解及多角度的分析,大家都應該已經對向雪懷的歌詞有更個人化的認知及感受。

如果我們相信現代流行歌詞也能在不同程度上反映填詞人的意識及潛意識，細看了那麼多向雪懷最有代表性的歌曲，某程度上，我們應該已經對他有更深入的認識。

一腔熱情，一腦主意，一支筆桿，不知不覺，寫了四十年⋯⋯

他的歌詞道盡近代香港人的各種故事，也嘗試為不同階層發聲，可以看得出他是一個善於觀察、熱愛生命、關心別人的人。

他的歌詞談情說愛，源源不絕，可以看得出他是一個感情豐富的性情中人；傻，痴心，一切也願意。

他的歌詞歌頌友情，也慨嘆世情，可以看得出他是一個重情重義，但敢於批判的人。

他的歌詞從憂鬱寫到狂喜，可以看得出他是一個大情大性、豪邁奔放的人。

他的歌詞簡單直接，娓娓道來，可以看得出他是一個爽快又溫柔的人。

他的歌詞能觸動人心，可以看得出他是一個真誠而有感染力的人。

他的歌詞細膩感人，可以看得出他是一個觸覺敏感、觀察入微、思路清晰的人。

他的歌詞情景互融，可以看得出他的感應能力及聯想能力特別高。

他的歌詞易記入腦、精準深刻，可以證明他是一個深耕細作、功力深厚的文化人。

他的歌詞膾炙人口，屢創經典「潮語」，可以看得出他是一個走在時代前端、開創潮流的創作人。

他多年來領悟出的原則：用字要文雅，但不要深奧；表達要恰可，卻不能直接。

陳劍和的人生

再看看陳劍和的人生。

從陳劍和到向雪懷，再從向雪懷回歸陳劍和。

草根，扎根。

入世，出世。

平凡，不平凡。

真情，長情。

靜觀，狂想。

難得才情，看透世情。

有執着，有放下。

從彌敦道的板間房，前面盡是懸崖的夢，窮家小子來不及猶豫，也沒有太多選擇，便展開了充滿挑戰的一生。

小時候的困難不安並沒有令他怨天尤人，卻成為他日後成功的原動力。

他會奮不顧身地愛別人，亦會為得不到的愛思念一生。

當天苦苦折磨自己的感情烙印，今天竟成為家喻戶曉的感人故事。

一生高山低谷，亦能知所進退。

他從錄音室的一個技術學徒，發奮圖強，堅毅不屈，憑着自己的能力及上天給他的機遇，沿着當時還是相對地流動的社會階梯，拾級而上，結果成為廣東歌詞其中一名殿堂級的填詞人，也成為流行音樂文化的重要推手。

早年他已經是香港作曲家及作詞家協會的副主席，回到中國內地推廣版權事業，也會為同儕爭取權益；他在流行音樂業界團結及推廣上貢獻良多，可見他是一個有遠見、有

承擔、有熱誠、敢爭取的人。

身為當年香港其中一個能點石成金的著名監製及藝人經理，證明了他在流行文化及音樂行業的神機妙算，可見他是一個有心有力的人。

他現在仍然在大中華從事流行音樂的教育工作，亦已桃李滿天下，可見他是一個樂於提攜後輩、忙着薪火相傳的人。

他於二〇一六年夏天的作品演唱會一呼百應，得到各歌手及音樂人的支持；更有說這是寶麗金的重聚盛筵，可見他是一個人緣甚廣的人。

直到今日，他仍有很多在不同領域上的新想法，可見他是一個永不言休、與時俱進的人。

他是一個篤信佛法的佛教徒，也是一個自強不息的香港人。

人生中，他學習放下，亦選擇執着。

我們的向雪懷

對七百萬香港人來說，向雪懷是我們其中一個獅子山下自強不息的奮鬥故事。

對廣大樂迷來說，向雪懷是一個素未謀面，卻神交已久的

音樂故事說書人。

對廣東流行歌曲來說，向雪懷是一個音樂寫生人，用簡單精準的線條勾畫出香港的一個時代、一片地、一群人。

對香港的流行文化來說，向雪懷在不知不覺間記錄了一代香港的風景情懷。

而對我來說，他是一個亦師亦友的前輩。

他曾在一個座談會裏，細心分析歌詞中的四個關鍵詞。

生活：我們想追求何種形式及甚麼品味的生活呢？

友情：當我們需要說話的時候，有說話的人嗎？

愛情：得不到的愛情，才是最好的嗎？

自己：我們有勇氣面對自己嗎？

這可算總結了向雪懷對人生的領悟。

答案，今天的他，應該已經心中有數。

至於我們，因為向雪懷的緣故，有緣相聚，一起在黃金年代流連忘返，在廣東詞海開懷暢泳。

返回了現實的我們，此時此地，有不一樣嗎？

後 語

廣東歌，何去何從？

近年，這一個棘手的問題，無論本地音樂創作人、歌手、唱片公司、傳媒或聽眾，都不禁紛紛發問。

事實上，坊間很多人在埋怨，現今的廣東歌對舊一代來說已經今非昔比，所以大家繼續只聽廣東舊歌。

而對新一代來說，比起世界各地的「Pop」，Cantopop 已是無甚驚喜，所以選擇只聽外國歌。

尋根究柢，是現在廣東流行歌曲的創作水平問題，還是大眾的期待以及口味的問題？

是能感動人心的流行音樂元素經過數十年的開採後已經被耗盡，還是大家仍然不知怎樣去再開墾下一個新的廣東歌世界？

是現今的廣東歌已難再感動大眾，或是我們都不自覺地留戀上世紀末的黃金時代？

還是更深層次的意識型態的問題，例如，大家似乎已愈來愈少一起感到共鳴的事情？

總之，最後，市場萎縮，投資者卻步，惡性循環。

大家應該還記得，筆者在先前提過，前輩露叔於千禧年開始的時候，已經在他的博士論文裏預測，八九十年代廣東歌的盛世，基於千禧前後包括青黃不接及市場轉向的各種因素，很可能將會走到一個盡頭。

這是一個很有道理及遠見的預測，其實大家亦已感受到這個趨勢。

而在二〇一六年，我在劍橋大學的東亞研究系（Department of East Asian Studies）主講了一堂有關廣東歌及香港社會的中國研究研討會；說到廣東歌的將來，我選擇了一個比較樂觀的看法。

雖然現時廣東歌的創作及營運看似找不到下一個出路，但我有信心，廣東歌會有可能用一種新的形式再次打動香港人及中國人的心。

因為，我看見很多滿腔熱誠、自動自覺、有心有力的年輕音樂人，在始料不及的情況下背起了時代的重任；他們不怕行業慢慢式微，仍然不計回報，咬緊牙關，逆流而上。

其中不少更能成功地從街頭、網上走進錄音室，他們堅持用廣東話及音樂，繼續說出自己及香港的故事。

其實，從心而發，反而沒有那麼多的商業及傳統包袱，更能用赤子之心去創作，重新摸索。

這就是在迷失時必須回歸的初衷及初心。

開始的時候，作品可能會少了些純熟，但應該會更加純粹。

不過，問題來了。

面對珠玉在前的經典，新一代的聲音，又怎去說服甚至感動不同年齡的聽眾呢？

再者，拜數碼化（Digitalization）所賜，音樂製作及推廣變得輕而易舉，入行的門檻降低了，競爭卻愈演愈烈；成功階梯的模式由三角形（圖一，見頁45）慢慢變成倒轉 T 形（Inverted T Shape）（圖二），即是說現在首輪的參與者形成了一條基本上

可以是無限伸延在底部的橫線，而可以繼續向上成功的人，卻少得可能只有一條垂直線的闊度。

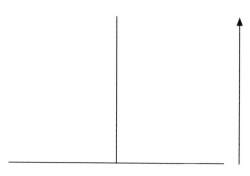

圖二：倒轉 T 形的成功階梯

在這個百家爭鳴但一瞬即逝的年代，年輕音樂人究竟怎樣才能突圍而出，不被淘汰，然後站穩陣腳呢？

還有，因為香港流行音樂工業收入的「大餅」（Pie）嚴重地縮小了，莫說名成利就，有時就算要謙卑地維生也有困難；在「玩音樂都要食飯」的現實下，現在的年輕音樂人又怎樣求存呢？

關於解決方案，不同人會有不同的看法及行動。

無論如何，在年輕音樂人來說，最緊要的仍然是心態、實力與毅力；繼續用心做好自己的音樂，繼續探索廣東歌的可能性，直至自己、小眾與大

眾都叫好。

至於聽眾及傳媒，亦應該放下對廣東歌原有的定型，嘗試張開耳朵，聽聽他們新的聲音怎樣衍化，以及繼續作出實質支持，讓好的音樂能得到應得的廣泛流傳。

而在意識形態轉化、電腦數碼化及全球一體化的大趨勢之下，流行音樂的運作與經營正在經歷翻天覆地的改變；上世紀曾經十分成功的廣東歌工業運作模式更加要與時俱進、長袖善舞，從實體音樂走進無可避免的數碼化，才能摸索出一個新的商業模式。

在音樂創作及製作的層面上，音樂人及唱片公司更應該加強與世界上不同的外國音樂人交流，才可以為自己的音樂發掘更多可能性，並提高作品對在數碼平台上已算是「聽多識廣」的聽眾的吸引力。

筆者其實有一個更加遠大的願望，就是希望大家能繼續找出千變萬化的流行音樂與活靈活現的廣東話更聲情緊扣及獨特互融的化學作用，從而在世界各地的流行音樂文化洪流中創出一支更具地方特色的流行文化。

即是，讓 Cantopop 更加 Cantopop。

但現實歸現實，商業世界的生態法則：能生存，才能寫歌；有好歌，才能有知音；有更多知音，就有更大市場；有更大市場，就有更好回報；有更好回報，最後大家都能生存。

只有大家能繼續生存，才能繼續創作，更多好歌才有機會面世。

讓新一代能夠生存及堅持下去，待一切變得成熟健康，便有機會再次開花結果。

絕處逢生，廣東歌與更多其他土產的文化一樣，總會有自己的出路。

當然，當盡了一切可行的努力後，就算廣東歌仍是風光不再，我們還是要繼續唱好自己的廣東歌。

在這本書差不多完成的一晚，新知舊雨，聚首一堂，向雪懷、朱耀偉與我，少不免會談起這一個話題：廣東流行音樂的將來。說到最後，雖然大家看來沒有一致的結論，但對於這三個在不同年代與 Cantopop 結下不解之緣的「音樂大叔」來說，內心也應該是百感交集，眼神看來也是充滿期盼。

事到如今，唯有來一個「且看下回分解」！

參考資料

1.　向雪懷、簡嘉明（2016）：《愛在紙上游——向雪懷歌詞》，香港：三聯書店（香港）有限公司。

2.　李少恩（2010）：《粵調詞風——香港撰曲之路》，香港：香港中文大學音樂系中國音樂資料館。

3.　霍華‧古鐸（Howard Goodall）著、賴晉楷譯（2015）：《音樂大歷史：從巴比倫到披頭四》，台北：聯經出版事業股份有限公司。

4.　Aragón, O. R., Clark, M. S., Dyer, R. L. & Bargh, J. A. (2015). "Dimorphous Expressions of Positive Emotion: Displays of Both Care and Aggression in Response to Cute Stimuli." *Psychological Science*, January 2015: 1-15.

5.　Dietrich, A. (2004). "The Cognitive Neuroscience of Creativity." *Psychonomic Bulletin & Review*, Vol. 11, Issue 6: 1011-1026.

6.　Juslin, P. N. (2013). "From everyday emotions to aesthetic emotions: Towards a unified theory of musical emotions." *Physics of Life Reviews*, Vol. 10, Issue 3: 235-266.

7.　Lee, J. C. Y. (1992). "Cantopop Songs on Emigration from Hong Kong." *Yearbook for Traditional Music*, Vol. 24: 14-23.

8. Mineo, L. (2017). "Good genes are nice, but joy is better." *The Harvard Gazette*, 11 April 2017. Retrieved from https://news.harvard.edu/gazette/story/2017/04/over-nearly-80-years-harvard-study-has-been-showing-how-to-live-a-healthy-and-happy-life/

9. Wehr, T. A. (2018). "Bipolar mood cycles and lunar tidal cycles." *Molecular Psychiatry*, Vol.23: 923-931. Retrieved from doi:10.1038/mp.2016.263

10. Wong, J. J. ﹝黃湛森﹞(2003). *The rise and decline of cantopop: a study of Hong Kong popular music (1949-1997)*. Hong Kong: University of Hong Kong.

11. Wong, K. (2016). "Hong Kong localism, and nostalgia, behind revival of interest in Canto-pop." *Sooth China Morning Post*. Retrieved from http://m.scmp.com/culture/music/article/1985636/hong-kong-localism-and-nostalgia-behind-revival-interest-canto-pop

12. IFPI (2017). *Global Music Report 2017: Annual State of the Industry*. Retrieved from http://www.ifpi.org/downloads/GMR2017.pdf

〔香港詞人系列〕　　　　　　　主編 —— 朱耀偉

向雪懷

著者
陳啓泰

責任編輯：張佩兒
封面設計：霍明志
裝幀設計：黃安琪
排版：黎品先
印務：林佳年

出版
中華書局（香港）有限公司
香港北角英皇道 499 號
北角工業大廈 1 樓 B
電話：(852) 2137 2338
傳真：(852) 2713 8202
電子郵件：info@chunghwabook.com.hk
網址：http://www.chunghwabook.com.hk

發行
香港聯合書刊物流有限公司
香港新界大埔汀麗路 36 號
中華商務印刷大廈 3 字樓
電話：(852) 2150 2100
傳真：(852) 2407 3062
電子郵件：info@suplogistics.com.hk

印刷
美雅印刷製本有限公司
香港觀塘榮業街 6 號
海濱工業大廈 4 樓 A 室

版次
2019 年 7 月初版
2019 年 10 月第 2 次印刷
© 2019 中華書局（香港）有限公司

規格
32 開 (210mm×148mm)

ISBN：978-988-8573-03-5

＊本書原屬作者之版稅收入全數捐贈予慈善機構